前言

工笔画作为中国传统画种之一，承载了太多的文化与历史。很多人被它的独特魅力所折服，希望能更多地了解和学习它。在这喧嚣的城市中，需要用绘画带领我们回归自然的安宁。绘制工笔画可以让我们在这喧嚣的城市中拥有自己的一片净土，感受到惬意与愉悦，人会变得优雅起来。

本书以自然为对象、工笔为媒介，介绍了如何将国画工具、工笔技法与花花草草、鸟兽虫鱼等天然美好的事物相结合，从而描绘出赏心悦目、形神兼备的工笔画。

本书全面介绍了工笔画基础知识，随后通过工具、颜色的选择与绘制步骤结合的方式，再现了近30幅工笔画创作的全过程，让大家系统学习并掌握构图、白描勾线、配色、设色等工笔画必备的技巧，体会各种大自然的物象在自己手中慢慢呈现的喜悦之情。最后还以画谱的方式介绍了花朵、昆虫、鸟类、鱼类等多种工笔画题材中更多物象的工笔范例。

从简单的选材到精心的设色，本书就工笔画技法娓娓道来，言无不尽。让我们一起进入这气韵生动、高雅而又美好的工笔画世界中吧！

——飞乐鸟

目录

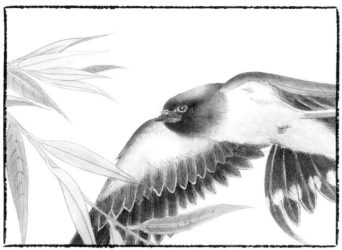

衔在画梁西　燕子　·51

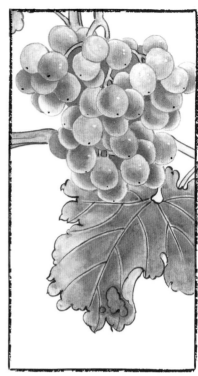

绿珠醉初醒　葡萄　·81

应逐南风落　桂花　·89

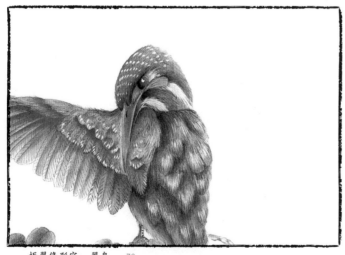

振翼修形容　翠鸟　·70

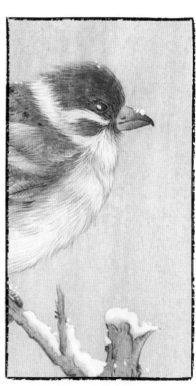

林间自逍遥　雪中寒雀　·109

第一章

工笔画的工具与材料

学习工笔画是一个循序渐进的过程，不可操之过急。所谓「工欲善其事，必先利其器。」所以在第一章里，除了要对工具和材料有所认识，更重要的是对工笔画的背景知识要有更深入的了解。

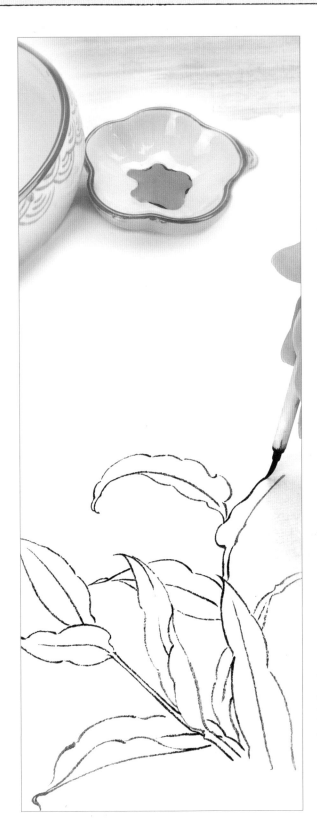

文房四宝

传统意义上的文房四宝，指的是"笔、墨、纸、砚"，其中"墨""砚"分别指的是墨锭和砚台。因为旧时液体状墨汁无法长期保存，所以需要用时才将固态墨锭加水，并在砚台上进行研磨，磨出墨汁使用。这种做法仅仅是因为技术落后导致，并无高低雅俗之分。

现如今新的工艺，可以让墨汁能长时间地保存，所以墨锭与砚台逐渐退出历史舞台，被墨汁和墨碟代替。而墨锭和砚台，更多地作为收藏品而存在。

工笔画所使用的毛笔

毛笔的基本使用方法

很多人对毛笔的认识都浮于表面，那么接下来，我们开始学习如何使用毛笔。

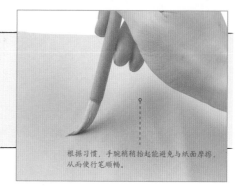

根据习惯，手腕稍稍抬起能避免与纸面摩擦，从而使行笔顺畅。

握笔的方法

正面

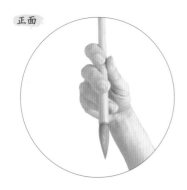

顶面

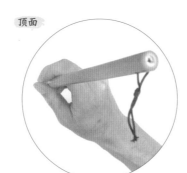

侧面

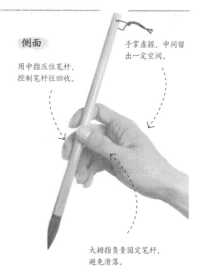

手掌虚握，中间留出一定空间。

用中指压住笔杆，控制笔杆往回收。

大拇指负责固定笔杆，避免滑落。

如图所示，基本的握笔方法是：食指、中指在笔杆靠外的一侧，无名指和小拇指在笔杆靠内的一侧，大拇指自然合拢。

两种基础笔锋 中锋和侧锋是毛笔最基本、最基础的笔锋。

中锋

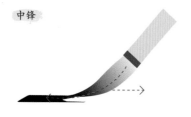

侧锋

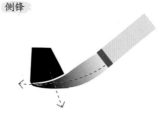

中锋与侧锋是最基本的两种行笔方法。中锋笔锋朝向与行笔轨道在一条线上；侧锋的笔锋朝向与行笔轨道垂直。

行笔与笔锋变化 行笔是指毛笔在纸上勾勒时的运转动作。在不同的行笔阶段，笔锋也会发生相应的变化。控制手部动作，能起到改变笔锋的作用，使它足以应对各个行笔阶段。

起笔　　　　　　　　　　转折　　　　　　　　　　行笔

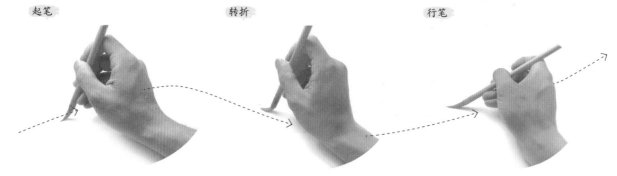

起笔时笔锋下压，笔杆稍往前倾，与纸面大约成60°角，再保持状态继续行笔。

在转折时，笔杆先变向，然后沿着转折方向行笔，这时笔锋就会自动跟着轨道变向。

行长笔时，尽量横压笔锋，拖动笔杆前进，可以让行笔更加流畅。

合理使用毛笔笔锋

只有真正合理地使用了笔锋，才能画出称心如意的笔触。想直便直，想平则平。当然这需要我们掌握方法并进行一些练习，也可以借助工具，例如，用右图所示的直尺辅助勾直线。

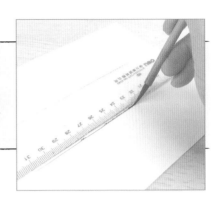

笔锋转折 前面我们已经基本了解了笔锋的几种形式，下面我们需要掌握如何在行笔的过程中转折笔锋。

圆润转折

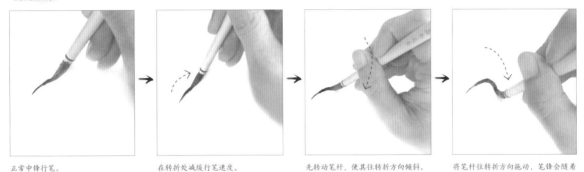

正常中锋行笔。　　　　在转折处减缓行笔速度。　　先转动笔杆，使其往转折方向倾斜。　　将笔杆往转折方向拖动，笔锋会随着一起自然地转折。

直角转折

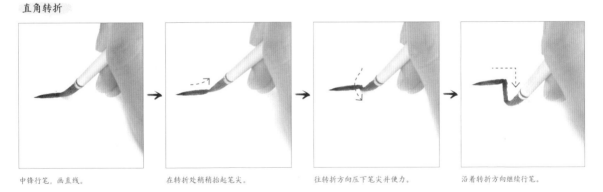

中锋行笔，画直线。　　　在转折处稍稍抬起笔尖。　　往转折方向压下笔尖并使力。　　沿着转折方向继续行笔。

回锋转折

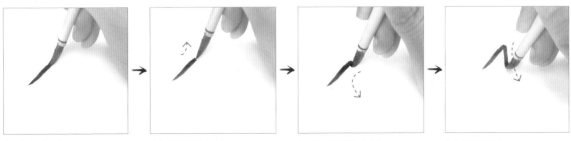

先用中锋正常行笔。　　　在转折处稍稍抬起笔尖。　　向反方向压下笔锋并使力。　　沿反方向继续行笔。

笔锋的转折，不论是圆润转折、直角转折，还是回锋转折，都要在转折处放慢行笔速度，调整用笔方向。一开始使用毛笔作画，下笔时难免缺乏自信，笔锋转折处显得生涩、不自然。当我们理解了行笔的不同速度与不同轻重对笔触质感造成的影响，再多加练习，慢慢地就能胸有成竹地运笔了。

勾线笔的使用技巧

勾线笔的使用技巧和一般毛笔基本相同，但因勾线笔笔锋更纤细，所以在使用时执笔、行笔力度的把控会有所不同，并且要想用好勾线笔，对于笔锋的转折运用很重要。

用笔尖部分勾勒线条，笔尖有多细就能勾勒多细的线条。

勾线笔的握笔姿势

勾线笔的握笔姿势是采用了五指执笔法的按、压、钩、格、抵。

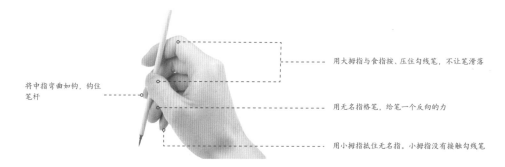

将中指弯曲如钩，钩住笔杆

用大拇指与食指按、压住勾线笔，不让笔滑落

用无名指格笔，给笔一个反向的力

用小拇指抵住无名指。小拇指没有接触勾线笔

勾线笔的基本行笔

中锋

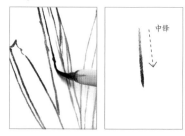

中锋

中锋行笔是指笔杆垂直于纸面并勾勒出两边平齐的线条。

侧锋

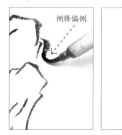

侧锋偏侧　　侧锋

侧锋下笔时，笔锋稍偏侧，与纸面形成一定角度。

逆锋

起笔　　收起

逆锋行笔是指起笔时笔锋向相反的方向勾勒线条。

笔锋的"转""折"

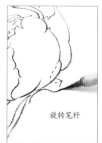

转笔

旋转笔杆

笔锋的转是指转笔，即勾勒转折处的线条时，要轻微地旋转笔杆，勾勒出圆润柔和的线条。

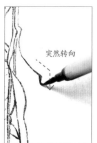

突然转向

折笔

笔锋的折是指折笔，即在运笔时，笔锋突然调整方向，勾勒出较方较尖的线条。

知识拓展

拖笔

打横笔锋

拖笔一般用于勾勒叶子上长而较枯的筋脉。勾勒时平卧笔杆，让笔锋"卧"在纸上拖动行笔。

行笔的快慢、顿挫与墨色变化的应用

勾线笔主要是为了勾勒线条，需要注意行笔的"快慢"与"顿挫"，以及对墨色变化的把控。

丰富的行笔变化，在行笔上叫作笔意，扎实精到的笔意，可以为画面加分不少，同时把控笔意也是把控线条的韵律和节奏的关键。

丰富的勾勒线条

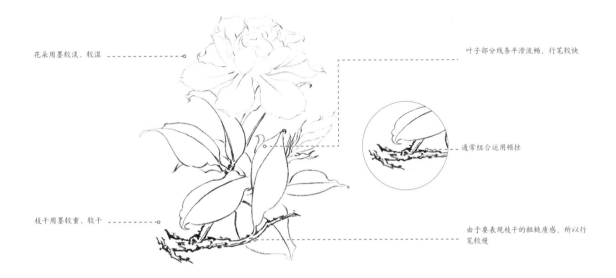

花朵用墨较淡、较湿

叶子部分线条平滑流畅，行笔较快

通常组合运用顿挫

枝干用墨较重、较干

由于要表现枝干的粗糙质感，所以行笔较慢

行笔的快慢顿挫

行笔的快慢、顿挫可以表现出白描线条的质感，不同的行笔有不同的质感表现。

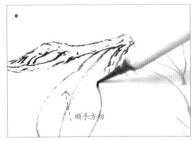

顺手方向

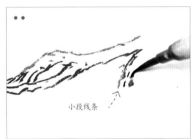

小段线条

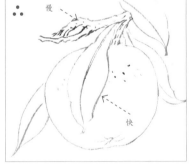

慢

快

勾勒行笔较快的线条时，手腕稍微离开纸面，方便行笔。行笔较慢的线条通常用于表现粗糙质感并以小段线条组合而成。

稍停笔锋

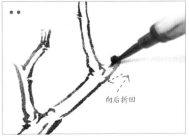

向后折回

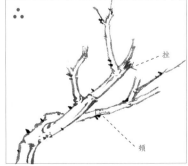

挫

顿

线条顿的表现是指行笔时稍微停留纸上。而线条在运行过程中向后折回，称为挫。

白描的实践与练习

白描梅花

仅使用墨线勾勒，不着色绘制的国画就是白描，通过白描的练习，熟练掌握勾线笔的运用，也是为了给工笔画打好基础。对于白描的练习，白描花卉是不可缺少的。梅花又是花鸟画里不可缺少的题材，下面我们就来通过绘制梅花进行白描练习。

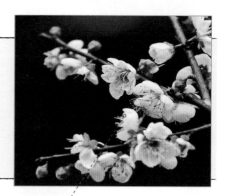

梅花枝干呈褐紫色，小枝呈绿色。花瓣较圆，有白色或红色花瓣，蜡梅为黄色，内有花蕊。通常先开花，再长叶，绘画创作时一般不画叶子。

梅花花瓣一般为5瓣，现在也有重瓣梅花。但在绘画时为了加强其特点，一般将梅花画成5瓣梅花。

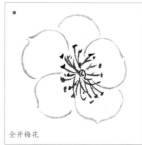

全开梅花

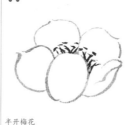

半开梅花

花苞

梅花在不同的生长时期有着不同的生长姿态。而因为观察方式和观察角度的不同，梅花的姿态也不一样。

白描梅花示范

根据梅花开花无叶的生长特点，下面我们来进行一张白描梅花的创作，看看梅花枝干与梅花整体的创作过程。

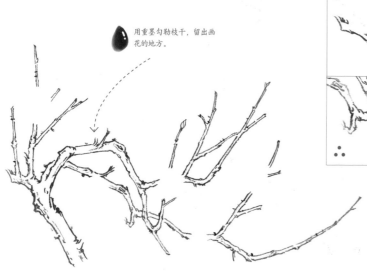

用重墨勾勒枝干，留出画花的地方。

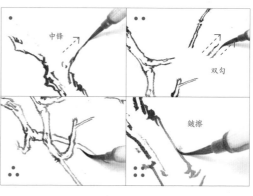

中锋　双勾　皴擦

由树的树干开始入手，从下向上勾勒树干。注意中锋与侧锋结合，然后用双勾进行枝干的添加，最后选择性地皴擦树干。

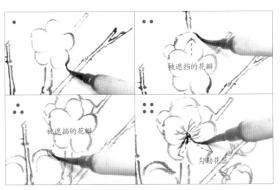

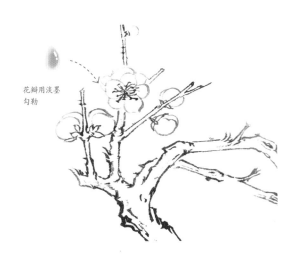

花瓣用淡墨
勾勒

三　用中锋行笔，用淡墨在树枝的空白位置上添加梅花。依次勾勒出被遮挡部分的梅花。用重墨勾勒花蕊。

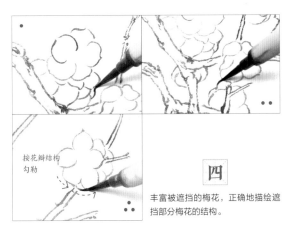

按花瓣结构
勾勒

四　丰富被遮挡的梅花，正确地描绘遮挡部分梅花的结构。

用重墨勾勒枝干

知识拓展

梅花与桃花

梅花	桃花

梅花与桃花很相似，桃花花瓣相对梅花花瓣较尖较长，而梅花花瓣比较圆。

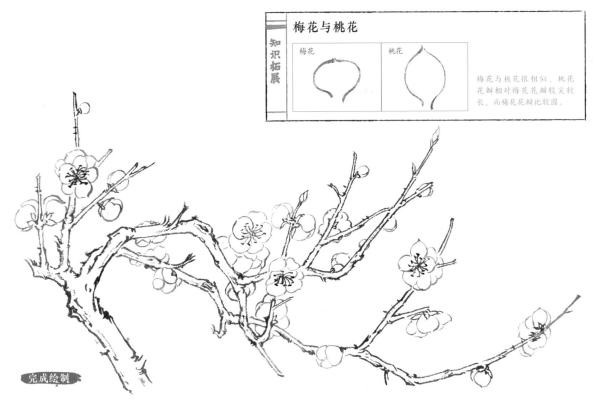

完成绘制

白描柳叶与黄鹂

通常可以将黄鹂和其他鸟类对比来观察其特点。着重表现出鸟儿的姿态，其中头、颈、胸的扭转关系非常重要，这对一只鸟儿的动态起到关键作用。本案例我们将结合柳叶来完成一幅黄鹂的白描画。

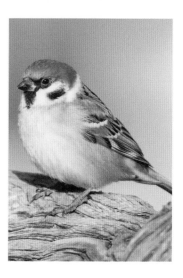

通过黄鹂与麻雀照片的对比，我们能清楚地看出它们各自的特点。黄鹂嘴部相对麻雀更长更尖，颜色也不一样。头部羽毛纹理也明显不一样。

白描黄鹂示范 我们在进行黄鹂的描绘时，除了要用线勾勒出纹理轮廓，还需要注意用墨的浓淡。

虚起虚收

黄鹂嘴部勾勒用淡墨进行，然后勾勒眼睛和头部纹理，勾勒头部纹理的线条要虚起虚收。

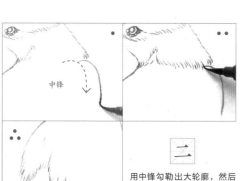

中锋

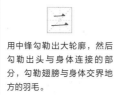

用中锋勾勒出大轮廓，然后勾勒出头与身体连接的部分，勾勒翅膀与身体交界地方的羽毛。

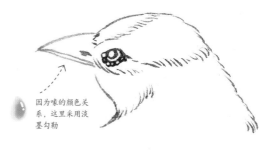

因为嘴的颜色关系，这里采用淡墨勾勒

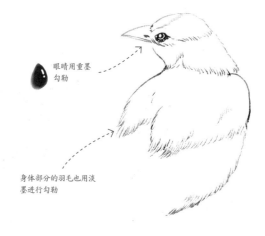

眼睛用重墨勾勒

身体部分的羽毛也用淡墨进行勾勒

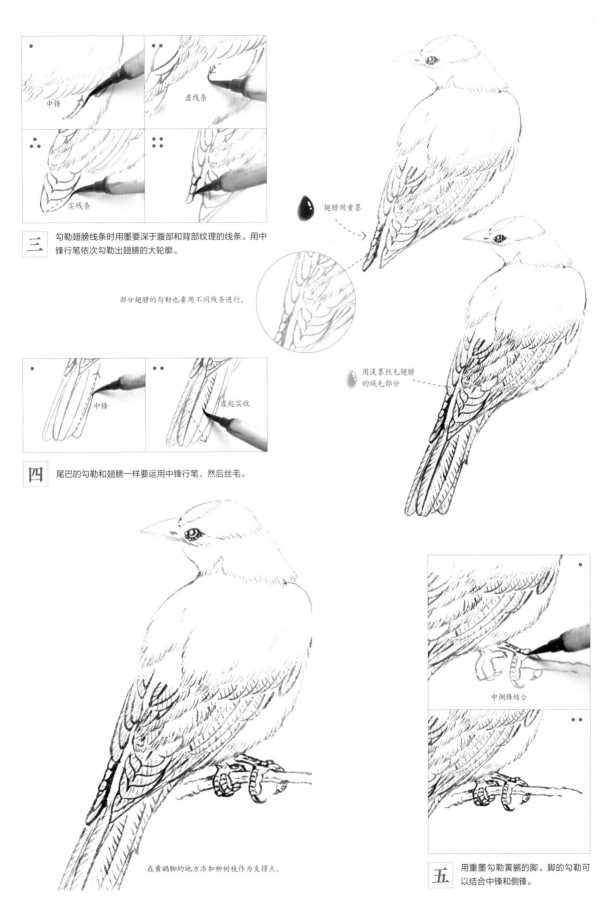

中锋

虚线条

实线条

三 勾勒翅膀线条时用墨要深于腹部和背部纹理的线条。用中锋行笔依次勾勒出翅膀的大轮廓。

部分翅膀的勾勒也要用不同线条进行。

翅膀用重墨

用淡墨丝毛翅膀的绒毛部分

中锋

虚起实收

四 尾巴的勾勒和翅膀一样要运用中锋行笔，然后丝毛。

中侧锋结合

在黄鹂脚的地方添加柳树枝作为支撑点。

五 用重墨勾勒黄鹂的脚。脚的勾勒可以结合中锋和侧锋。

柳叶的勾勒是为了丰富画面，让黄鹂不会显得突兀，让整体画面有故事感。

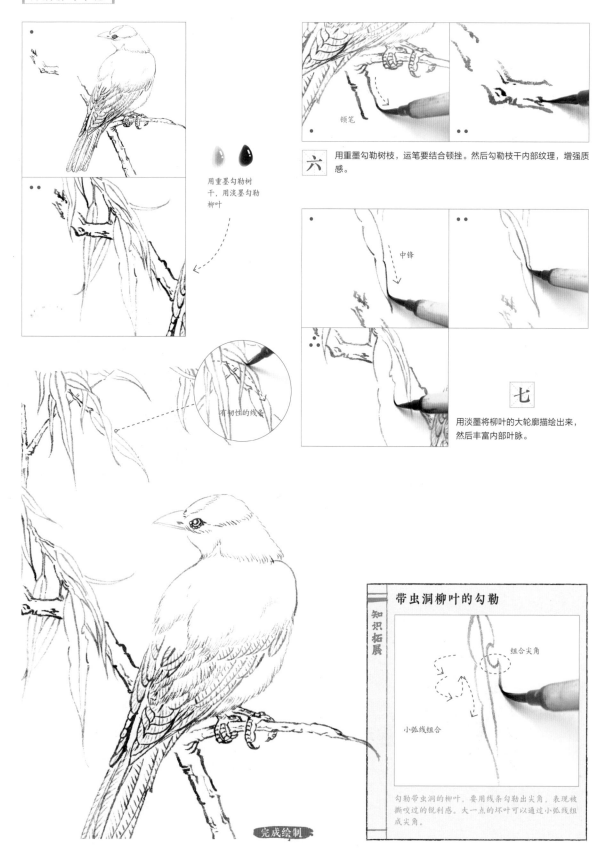

用重墨勾勒树干，用淡墨勾勒柳叶

顿笔

六 用重墨勾勒树枝，运笔要结合顿挫。然后勾勒枝干内部纹理，增强质感。

中锋

七 用淡墨将柳叶的大轮廓描绘出来，然后丰富内部叶脉。

有韧性的线条

完成绘制

知识拓展

带虫洞柳叶的勾勒

组合尖角

小弧线组合

勾勒带虫洞的柳叶，要用线条勾勒出尖角，表现被撕咬过的锐利感。大一点的坏角可以通过小弧线组成尖角。

工笔画用墨和颜彩

认识墨与颜彩的性质

在中国画中，墨和颜彩都属于国画用色，在传统理念上，二者并没有本质的区别，但使用起来也会有不一样的讲究。

虽说是墨五彩，但墨色变化绝不止这五种。掌握墨与水的组合比例，是国画绘画至关重要的地方。

什么是墨五彩

墨与水进行调和与组合，会得到不同干湿浓淡的墨色，主要分为焦墨、浓墨、重墨、淡墨、清墨五个层次。

焦墨：大量墨而少量水，墨色干涩而焦。

浓墨：墨和水同比，墨色黏稠、黝黑。

重墨：水略多于墨，墨色湿润、昏黑。

淡墨：水双倍于墨，墨色清淡、饱满。

清墨：大量水，少量墨，墨色很浅，几近透明。

（注：墨五彩有许多种说法，除了"焦浓重淡清"一说，另有"六彩"说，增加了白色，计白为黑。）

墨的选择

墨有两种，一是墨锭，二是墨汁。墨锭需要研磨，现磨现用；墨汁可直接倒出使用。本书中所使用的都是更加方便快捷的墨汁。

墨锭　　　　　　墨汁

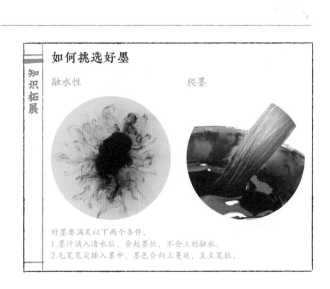

知识拓展

如何挑选好墨

融水性　　　　　　爬墨

好墨要满足以下两个条件。

1.墨汁滴入清水后，会起墨丝，不会立刻融水。

2.毛笔笔尖插入墨中，墨色会向上蔓延，直至笔肚。

调墨的步骤

刚倒出的墨汁十分黏稠，需要适当地加水调和以便使用，以下就是调墨的基本步骤。

惜墨如金，往调色盘里倒入少量墨汁。

根据墨色深浅，用毛笔蘸取适量清水并将笔中的清水滴入墨汁中。

充分搅拌，调和墨与清水。

蘸取墨色，在调色盘边缘刮掉毛笔上多余的水分。

国画颜料有很多种形式，有传统工艺中的粉包、胶管装和瓶装禾等不同款式。为了更好地表现画面，选择最合适的颜料，需了解颜料的性质。

传统国画颜料——色粉包

孔雀石

茜草

无论何种颜料，都需要加水调和，方能使用。

国画颜料有石色和水色之分，石色是矿物粉末，水色是从植物枝叶中提取的。例如传统石绿色是将孔雀石研磨成粉得到的，花青色由茜草榨汁提取。

国画颜料的性质

国画颜料属于半透明材料，它具有一定的覆盖性。而同样是国画颜料，不同颜色的覆盖性也有区别。

国画颜料

油画颜料

石色：石绿

水色：橄榄

国画颜料和油画颜料相比，覆盖能力更弱。同样的黄色，国画颜料不能完全覆盖住下面的颜色。

就覆盖能力而言，石色的覆盖能力会比水色更强，所以在使用颜料时，需要针对不同的目的来选择石色和水色不同类型的颜料。

不管是用墨还是用色，都要考虑到国画用色的特点，尤其是工笔画的特点，须合理使用。在使用时需要注意以下两点。

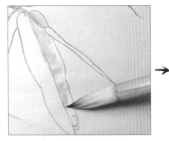

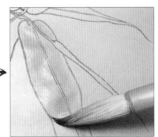

用墨分染

1.浅色敷色。不管是用墨还是色，一定循序渐进，用色不能太深，要一层层地叠加变深。因为一次性用太深的颜色，颜色中水分少，会导致颜色干得快，无法很好地晕染。

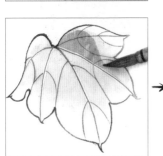

用色分染

2.石水区分。如左图所示，第一层颜色起底，用水色的胭脂上色，可让底色更加均匀；第二层用石色朱砂，可增加覆盖能力，让颜色更加饱满。

随类赋彩，国画用色的体验

南北朝时期的谢赫提出绘画六法，其中的随类赋彩从侧面体现出了国画用色的直接和快意。通过前面的学习，我们简单回顾和总结一下，并适当地发散一下。

《中国画颜色的研究》于非闇

国画与西画的用色理念并非出自一个体系，所以在画国画时，用色上不必过多考虑传统的西画用色理论。

什么是随类赋彩

类，类别也，从字面意思上理解也就是跟随物体类别的基本特征，辅上它最直接的颜色，也就是固有色。

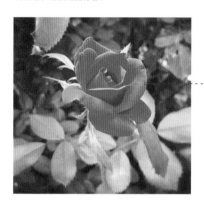

如左图的月季花，在绘制上色的阶段，我们就只需要先观察它的固有色，比如花朵为红，叶子为绿。那么上色时就找到最贴合的颜色直接上色即可，无须考虑光影结构的影响。

色与水的调和

在传统观念上，水也是颜色的一种，加上了水，颜色就有了生命力，从而可以进行组合调和。比如，撞色技法，就是充分用水的流动性造成的。

趁水分未干之前，用另一种颜色与其衔接，颜色会随着水分流动，且互相融合，这样的技法叫作撞色。在《吉祥多子图》的桂叶上，就运用到了这种技法。

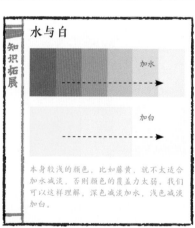

知识拓展

水与白

加水

加白

本身较浅的颜色，比如藤黄，就不太适合加水减淡，否则颜色的覆盖力太弱。我们可以这样理解，深色减淡加水，浅色减淡加白。

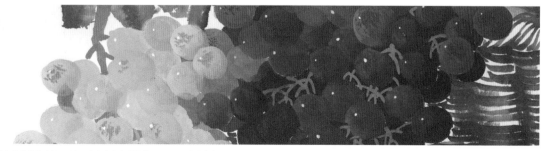

利用国画颜料的独特属性，例如石色与水色的厚薄对比、水与白的通透差异，同样可以调和出变化万千的色彩表现。

宣纸和绢帛的使用

工笔画用纸的讲究

国画用宣纸，想必大家都已熟知。宣纸也有很多的讲究，我们应该如何挑选，如何使用，都是这一节里将要学习的。

生宣与熟宣效果的对比

宣纸基本分为生宣和熟宣，工笔画使用的是熟宣，因为熟宣不洇墨、不渗水，可以反复上色。

如何挑选工笔熟宣 知道工笔画使用熟宣后，我们就需要了解如何判断纸张的好坏了，一般挑选好的宣纸需要考量以下三方面的性能。

韧度强

纸纹稀疏 纸纹紧密

韧度是指纸张的竖韧程度，适度拉扯不会撕坏或变形。对于韧度，除了拉扯外，还有一个评判标准：宣纸上往往有纸纹，纸纹越整齐越紧密，韧度一般就越好。

厚度适宜

冰雪宣 蝉翼宣

宣纸有厚薄之分，不同种类的宣纸厚度不同。一般冰雪宣最厚，蝉翼宣最薄。在使用时，画重彩可用厚宣纸，画淡彩可用薄宣纸。

吸墨性好

上图左侧为吸墨性更好的纸，上色容易。而在较差的纸上上色后，由于吸墨性差会出现白斑等情况，如上图右侧所示。

知识拓展

漏矾的处理

由于纸张摩擦或是制作原因，熟宣表面的胶矾会丢失，通称漏矾。漏矾在未上色之前看不出，但上色后就会非常明显，这时就需要对其进行补救。

该处是用带污渍的手指按压了纸面导致的漏矾，漏矾处颜色不均，熟宣变为生宣。

当发现有漏矾情况时，应停止上色，使用三矾一胶的比例混合。用大量热水稀释后，蘸取胶矾水均匀涂抹于漏矾处，两三遍后即可继续上色。

绢帛的使用

绢帛是工笔画的另一种材料，也可以说是最原始的材料。绢本便于保存，质地剔透，在纸张不普及时，绢帛就一直是中国画绘制的主要材料，直到现在仍然有很多人使用绢帛进行中国画创作。

绢帛的使用

绢帛质地剔透，非常适合用来拓线画稿。但不同于宣纸的是，使用绢帛需要搭配画框。

绢帛平时需要卷起来保存，用时搭配一个适度大小的木框。绢帛的面积要比木框略大一些。

绢帛的挑选

根据纺织工艺，好的绢丝细，但纺织紧密。在一定单位范围内，丝越多则说明绢越韧、越紧、越好，例如我们常说的六丝绢。

绷绢的工序和技巧

绢帛在使用前，需要将其紧绷于画框上，画框间隔绢帛与桌面，留出一定空间。以下是绷绢的一般工序。

将绢帛放入水中完全浸湿，使纤维完全舒张。

将浸湿的绢帛拿出并适当沥干，然后均匀平铺于画框上，绢帛的各边缘超出画框一部分。

在画框边缘刷浆糊，使绢帛贴于画框侧面，手动拉扯至紧绷。

拉扯时要注意纺织纹理不可扭曲，紧绷程度也要适中。随着水分的变干，绢帛会收缩，从而变得更加紧密。

其他工具与材料的介绍

绘制工笔画时，除了文房四宝以外，还需要很多辅助性的工具与材料，它们的使用贯穿了整个绘制过程。我们整理了非常详细的工具与材料并展示介绍给大家。

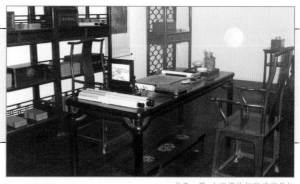

书房一隅 上海博物馆明清家具馆

工具与材料大全 以下列举工笔画绘制过程中会使用的工具与材料，并作简单介绍。

画板

用于裱纸，垫于画纸下，绘制时画纸绢帛平滑，且便于上色。

笔洗

内置清水，用于洗笔。

生宣

用于裱纸，垫于画纸与画板之间。

喷水壶

裱纸绷绢时用于喷湿生宣与画纸。

棕刷

裱上生宣后用棕刷平刷，刮走气泡。

浆糊

裱纸绷绢时使用，用于粘贴画板与生宣纸，以及贴条。

羊毛软刷

用于平刷画纸，使其能均匀平贴于画板上。

调色盘

调色的容器。

镇纸

用于压纸张，避免卷翘或皱。

笔架

用于临时放置毛笔。

笔帘

用于放置暂不使用的毛笔。

颜料

墨为液体，颜料为固体，二者性能上有所差别。

工笔画底稿

知识拓展

描红2页练习稿，入门更轻松

扫码得详细教程

每张画稿均赠设色教程

可描红勾勒白描，亦可直接上色。完成后就是完整的工笔画作品。且部分可扫描观看具体绘制步骤。

刷子的使用和底色的晕染

饰刷底色是工笔画中一个非常常见的绘制工序，本书中也会运用到这个技法。接下来我们将学习如何饰刷底色。

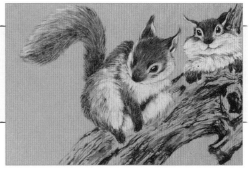

古代画作由于时间的原因，纸绢发黄，这反而给工笔画带来了别样的气质，之后人们就开始有意地饰刷底色。

底色的调色

底色的颜色大致分为两种，一种是偏暖的颜色，另一种是偏冷的颜色。两种底色因在调色时加入的不同颜色而有所不同。

底色的调色需要加入大量的清水，多饰刷几遍可以确保颜色的均匀。尽量使用水色调色，避免覆盖住线稿。同时每次使用都需要先进行搅拌，避免过多杂质。

偏暖

三藤黄＋二花青＋一曙红＋一胭脂＋大量清水

偏冷

四藤黄＋三花青＋一曙红＋一焦茶＋一石青＋大量清水

不同的底色饰刷方法

饰刷底色有两种目的，一是模仿古画气质，使画面有古拙感；二是强调背景色，制造空间感。所以基于不同的目的，饰刷的方法也有所区别。

→

整体饰刷

第一种是为了仿古画，那么在线稿阶段，就可以将整个画面，包括有画的地方全部进行饰刷染色。

→

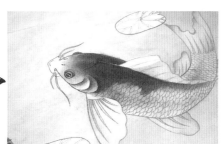

留白饰刷

第二种是为了强调背景，那么在饰刷时，可以避开所绘物象的局部，进行留白处理。

十八描的比较和选择

一幅好的工笔画作品，除了有好的绘画题材和漂亮的色彩以外，白描线条的好坏也是决定作品质量的关键。中国绘画史上有很多善工笔画者，明代邹德中从前人绘画作品中总结出了描法古今一十八等。这里我们就来看看到底有哪些描法，以及如何选择和运用？

请问邹德中老师，描法古今一十八等到底有哪十八种呀？

另："十八描"是根据历代画家作品的人物衣服褶纹的描法形状命名的。

描法古今一十八等，它们分别是高古游丝描、琴弦描、铁线描、混描、曹衣描、钉头鼠尾描、撅头钉描、蚂蟥描、柳叶描、橄榄描、枣核描、折芦描、竹叶描、战笔水纹描、减笔描、枯柴描、蚯蚓描、行云流水描。

你可是累坏我了，具体描法内容请参考我的《绘事指蒙》自行了解。

邹德中

请问画圣，工笔画白描的技法有十八种这么多，那这么多描法工笔画里全部都会运用到吗？

十八描看似描法多，其实很多描法都差不多，只是有着细小的变化而已。总体来说，十八描可以分为三大类。

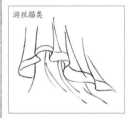

游丝描类

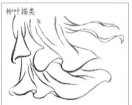

柳叶描类

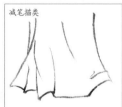

减笔描类

吴道子

其他描法和这三大描法的差别都不是特别大。

请问公麟先生，十八描既然都是按照古人描绘的衣纹褶皱来命名的，那我怎么才知道什么时候该用什么描法呢？

另：十八描里的描法并不只适用于工笔画，很多减笔描类描法也适用于写意画。

对于衣纹的勾勒，选择什么描法这还得看小友自己想表现怎样的效果。下面我就列举四种衣纹描法作为比较，看看小友能否从中受到启发。

行云流水描

曹衣描

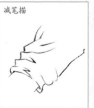

减笔描

枯柴描

李公麟

第二章

工笔画染法与构图技巧

在这一章里，我们将要学习工笔画绘制最重要的一部分，也就是用色和染色部分，除了要学习工笔画用色技巧外，我们需要着重学习工笔画染法。可以说，掌握了染法和用色，那么对于工笔画的学习也就完成了一半。

国画上色

国画的上色称为设色，在工笔画中，上色的方法也叫染法，因为工笔画的上色是以染色为主，层层递进的。

通过色彩的属性不同、上色层数差别，以及色彩厚薄度的变化，合理地将这些变化结合起来进行作画，这就是我们要学习的工笔画上色方式。

工笔染法技巧

创造均匀变化的色差效果
分染法

分染法是工笔画染色技法之一，利用它能绘制出均匀的色彩渐变效果，从而得到不同层次的色彩。例如，《出水芙蓉图》中的花瓣就是用这样的技法绘制出的。

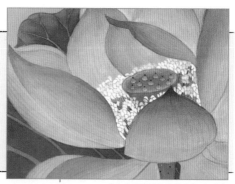

分染法是工笔画最常用的方法，其他的染法基本都是在此基础之上改进的。

《出水芙蓉图》临摹局部 宋 佚名

颜色深

均匀渐变

颜色浅

什么是分染

分染是用清水和颜色的相互结合，利用颜色会往有水分的地方移动的方法，在一定范围内画出自然的颜色深浅过渡。

分染的工具与材料是什么

分染时用到的工具与材料就是绘制工笔画用到的工具与材料。

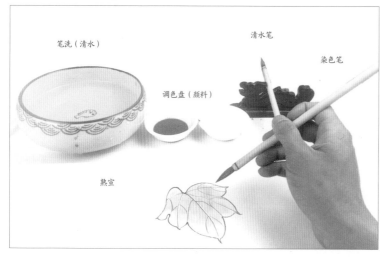

笔洗（清水）

清水笔

染色笔

调色盘（颜料）

熟宣

分染的基本工具与材料介绍如下。

1.笔：一支蘸色用染色白云笔，中号；一支蘸清水用白云笔，小号。

2.笔洗一个，内置清水；调色盘若干，内置颜料。

3.熟宣。

分染的方法　分染的方法简单来说，就分为两步。

第一步：用染色笔染色

用染色笔蘸取颜色后根据所画形状进行上色。

第二步：用清水笔晕染

拖染方向

在之前上色的色块未干前，在其开放区域用清水笔蘸取适量清水进行拖染至空白纸面处。

分染效果

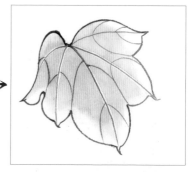

分染时，需预留出足够的空白，把颜色往空白处拖染。

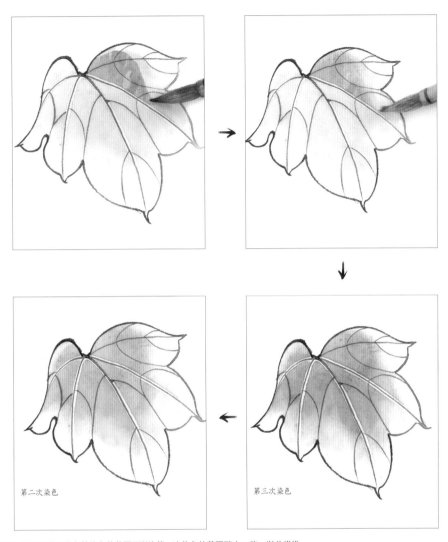

第二次染色

第三次染色

累次分染要注意，第二次使用染色笔染色的范围可以比第一次染色的范围稍小一些，以此类推。

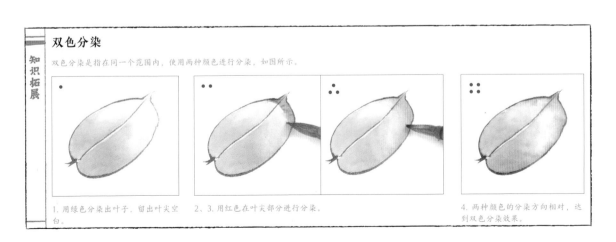

知识拓展

双色分染

双色分染是指在同一个范围内，使用两种颜色进行分染，如图所示。

1. 用绿色分染出叶子，留出叶尖空白。

2、3. 用红色在叶尖部分进行分染。

4. 两种颜色的分染方向相对，达到双色分染效果。

错误一：颜色含量太大

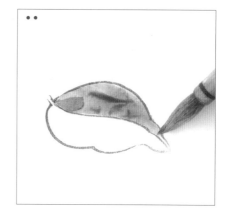

染色笔蘸取太多颜色，会导致清水笔拖染后形成不了渐变效果。

错误二：清水笔含水太多

清水笔含水量太大，会冲刷颜色，导致不能形成均匀平整的色块。

错误三：颜色太浓

颜色一次性太浓，会导致清水笔无法晕开颜色，形成明显的色块边缘，达不到均匀过渡的效果。

知识拓展

常见色深浅

群青		花青		石绿
藤黄		赭石		

每次分染的用色如果太深，就不能分染开来。左图是几种常用色每次用色的大致深度，以供大家参考。

分染的步骤与实践 接下来，我们将练习分染法，看看在实际绘制过程中分染法的应用。

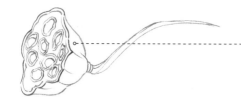

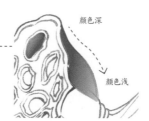

颜色深

颜色浅

使用分染法之前，预先想好染色的部位和方向，要做到胸有成竹。

淡墨
绿色

绘制莲蓬时用一点翠绿加上少许墨汁进行调和，从而得到一种墨绿色，再加入大量清水来减淡。

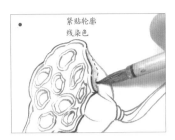

紧贴轮廓
线染色

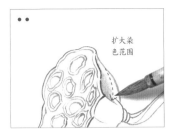

扩大染
色范围

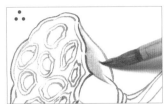

在莲蓬的侧面染色，从侧面与顶面的交界处开始，染色时需留出底部部分空间，然后用清水笔向下拖染。

顶面的孔洞重色靠下，染色较深处，然后用清水笔拖染至浅处。

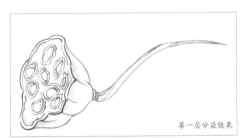

第一层分染效果

每一层分染都会加深一次物体颜色，直到达到满意的程度，就可以停止。

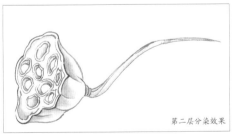

第二层分染效果

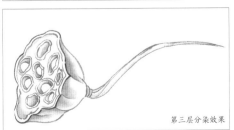

第三层分染效果

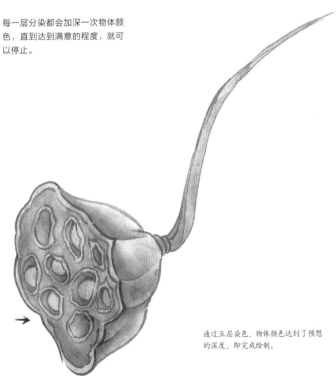

通过五层染色，物体颜色达到了预想的深度，即完成绘制。

体现整体色调的上色方法
罩染法

前面我们已经了解了分染，接下来就来了解另一种常用的染法，罩染法。罩染搭配分染，在刻画局部的同时，也能掌控全局。

什么是罩染

罩染是指用一层均匀的颜色，均匀地笼罩在特定范围上，使这个区域呈现饱满均匀的色彩效果。

分染底色　　　　均匀色层　　　　罩染效果

罩染法和分染法同样重要，分染处理作品局部，罩染处理整体画面。

罩染所使用的工具与材料都有什么

相比分染而言，罩染使用到的工具与材料要稍少一些。

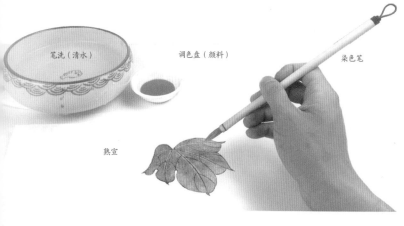

笔洗（清水）　　　调色盘（颜料）　　　染色笔

熟宣

罩染所使用的基本工具与材料介绍如下。

1.笔：只用一支蘸色用染色白云笔，中号。
2.笔洗一个，内置清水；调色盘一个，内置颜料。
3.熟宣。

罩染的方法　罩染法无须用清水笔晕染，方法更加简单。

第一步：分染效果，调色　　　　　　　第二步：整体罩染　　　　　第三步：相互衔接

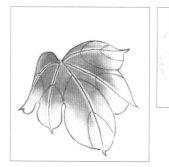　　　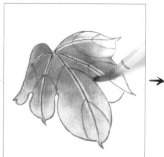　　　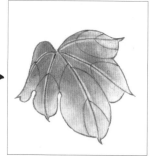

罩染一般是在分染的基础上进行，所以先画出分染效果，调和出特定罩染色。

用染色笔蘸取颜色后在特定的范围内全部进行平涂染色。

速度尽量快些，避免各区域颜色的干湿程度不同。

30

我们可以把罩染理解为整体调整物体颜色倾向。这里利用的是国画颜料特殊的半透明性。

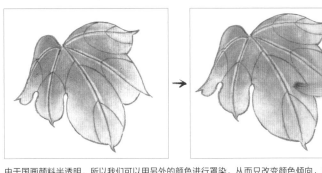

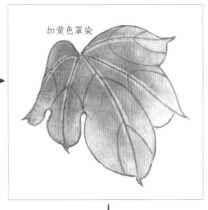

加黄色罩染

由于国画颜料半透明，所以我们可以用另外的颜色进行罩染，从而只改变颜色倾向，而不进行覆盖。

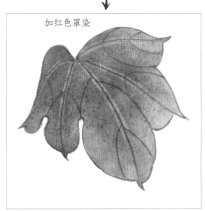

加红色罩染

知识拓展

罩染用色

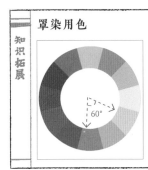

用不同的颜色罩染还是需要考虑用色的，所选择的所有颜色都应是邻近色，也就是在色相环上60°内的颜色，如左图所示。

墨

墨是国画用色的法宝，它可以和任何颜色搭配。

同分染一样，罩染也可单独使用，但也需要注意规范和技巧，避免出现以下的几种问题。

错误一：水分太多

误

水分太多，染色难以平均，且干后容易出现水渍。

错误三：底层颜色未干

误

多层罩染时，我们一定要先确认下层颜色水分已干再罩染下一层，否则画面会产生染色不均的效果。

错误二：颜色太深

误

罩染一遍颜色过深，颜料会直接盖住线稿，颜色不通透，会失去国画意味。

错误四：超出染色范围

误

罩染是要在特定范围内染色，所以一定要注意染色的范围。超出范围画面会非常难看。

接下来，我们将练习罩染法，看看只用罩染法如何画出一幅工笔画。

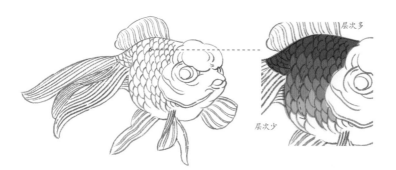

层次多

层次少

通过罩染层次的堆砌，颜色将会越来越深。层次少的地方颜色浅，层次多的地方颜色深。从而制造出颜色差异，使其有了深浅过渡效果。

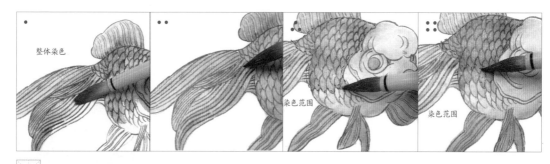

整体染色

染色范围

染色范围

首先将整体全部罩染一层淡墨色，待干后，将鱼鳍缝隙、鳞片以及眼睛和嘴巴染色。

罩染两层效果

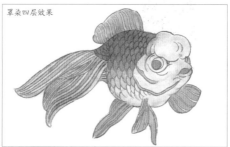

罩染四层效果

罩染鱼鳞时，首先范围宽些，然后逐步向上收缩，一层比一层染色范围小，直至背部。

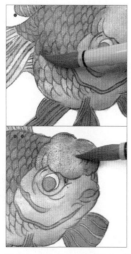

朱磲

罩染只能通过染色层数来改变色彩深浅对比。罩染搭配分染使用，可以表现任何物体。

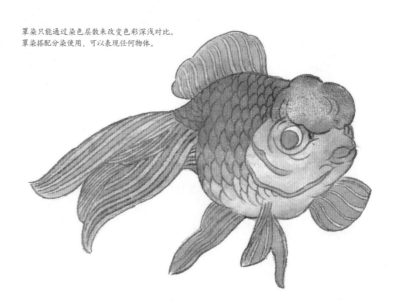

用朱磲进行整体染色，然后在头顶部分罩染两次。

特殊染法
烘染法

烘染法是一种辅助性的特殊染法，烘染法主要用于烘托环境、整体染色，类似晕染背景的方式以达到衬托绘制的主体物的效果，自然的烘染效果会给画面很多加分。

烘染就是在特定范围的周围进行染色，起到烘托主体物的效果，同时又让主体物与背景协调。

绘制完成的叶子 　　　　　　　　从边缘往外染色，从局部到整体 　　　　　　从内向外拖染

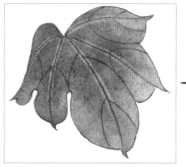 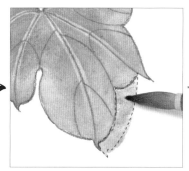 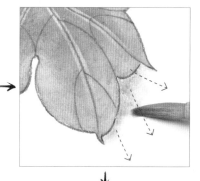

烘染的技法与分染相同，先用染色笔染色，然后用清水笔进行晕染。最后用这种方法环绕物体一圈，将主体物衬托出来。

最终效果

 知识拓展

烘染衔接

正 　　　　　　　　　误

使用烘染法染色时需要在衔接的地方留出一段距离，然后再用清水笔进行衔接。不能将周围全部染色后再以清水笔晕染。

在画工笔花鸟时，经常会画到叶子、花瓣上的虫孔，这时就非常适合用烘染法来进行染色，画出虫孔质感。

有虫孔的叶子，正常进行分染，避开虫孔部分。　　用染色笔将虫孔周围一圈进行染色。　　　　　用清水笔拖染，向四周过渡。

从经典题材中学习染法

以墨色做底，从工笔葡萄中体会染色步骤

分染与罩染永远是工笔画绘制的主旋律技法，而正确把控用色与用墨的顺序可以帮助绘制过程更加得心应手。因为中国画颜料属于半透明材料，所以在染色时大可以从浅到深一层层地染色。在这个过程中，运用分染和罩染的技巧，根据实时的色彩表现，灵活地控制上色方式。

技法分析 先以墨分染来拉开明暗对比，再以色罩染，可以整体覆盖色彩，在既有明暗对比的基础上，就可以直接敷上颜色。

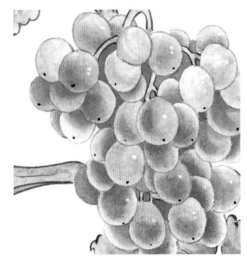

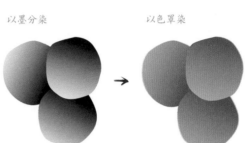

以墨分染　　　　　　　以色罩染

如果按照一般的不断分染的方法，需要用绿色不断拉大对比，这会耽误很多时间，而用墨则要直接快速得多。

实践与练习 我们选择一个局部，尝试先用墨分染，后用色罩染的方式来绘制图中的几粒葡萄。

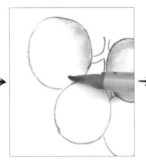

分染的方法在前面已经讲到了，这里只是换为用墨来上色。上色时，需要着重加深的是葡萄的交界处，以及被遮挡的地方。

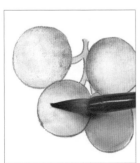

然后用绿色整体地平涂罩染于葡萄之上，将整颗葡萄均匀地加深颜色。

这个方法用墨直接拉开明暗对比，能节省大量时间，也便于在上色过程中调整整体的黑白关系。

从不同花卉上色中，学习石色和水色颜料的上色顺序

前面我们学习到，国画颜料的石色和水色属性是不太一样的，所以，在上色过程中就要讲究上色的顺序，上色顺序的正确与否能够影响画面整体的色彩表现，我们可以从《花篮图》中学习并借鉴这一点。

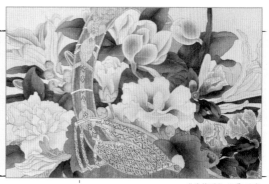

《花篮图》临摹局部

技法分析

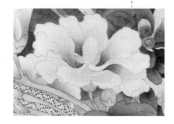

石色颜料的覆盖性大于水色颜料，并能起到提亮的作用。

先水后石

先石后水

花青和朱砂，一个是水色颜料，一个是石色颜料，上色顺序不同，色彩的表现就不同。后上水色颜料，由于覆盖更弱，颜色也更鲜艳。

实践与练习 我们选择画面中的一朵石榴花来进行实践练习，学习李嵩对于石色和水色颜料上色顺序的把控。

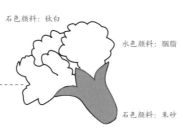

石色颜料：钛白

水色颜料：胭脂

石色颜料：朱砂

朱砂是石色颜料，以朱砂画花萼，可以表现其厚度；胭脂是水色颜料，以胭脂画花瓣，可以表现其薄透；以石色颜料钛白提亮花瓣。

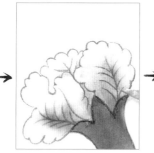

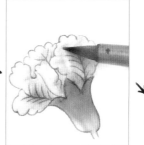

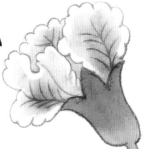

染色的方法依然采用分染法。

上色采用先深后浅，先水后石的顺序。朱砂色深，则先上朱砂，其次是水色颜料胭脂，最后才是最浅的石色颜料钛白。

35

工笔染法的练习

竹枝

通过前面的学习，我们对于工笔画的染色已经有了一定的认识，接下来就是实践与练习的过程。首先我们练习单一色彩的物体，如竹叶的染色。

只用单一色彩画工笔画时，可以在颜色中加入少许墨，便于拉开明暗对比。

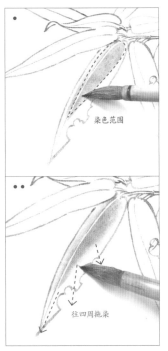

染色范围

往四周拖染

知识拓展

试色

调好色后在纸上进行简单的试色，以此找到合适的深浅。

切莫使用未经调和的颜色和大笔触进行试色。

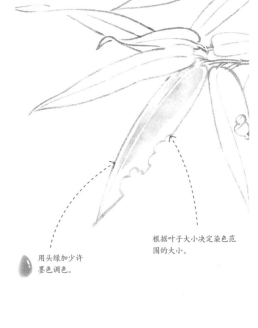

用头绿加少许墨色调色。

根据叶子大小决定染色范围的大小。

沿着竹叶叶脉的两侧开始染色，首先用染色笔染出叶子中间部分，然后用清水笔晕染叶子。

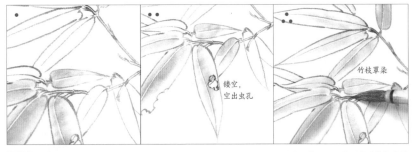

镂空，空出虫孔

竹枝罩染

用与步骤一同样的方法，将每片竹叶分染上色，注意避开有虫孔的地方，然后用罩染的方式将细竹枝统一染色。

知识拓展

拖染范围

用清水笔拖染时，将颜色拖至叶子的边缘轮廓线处。

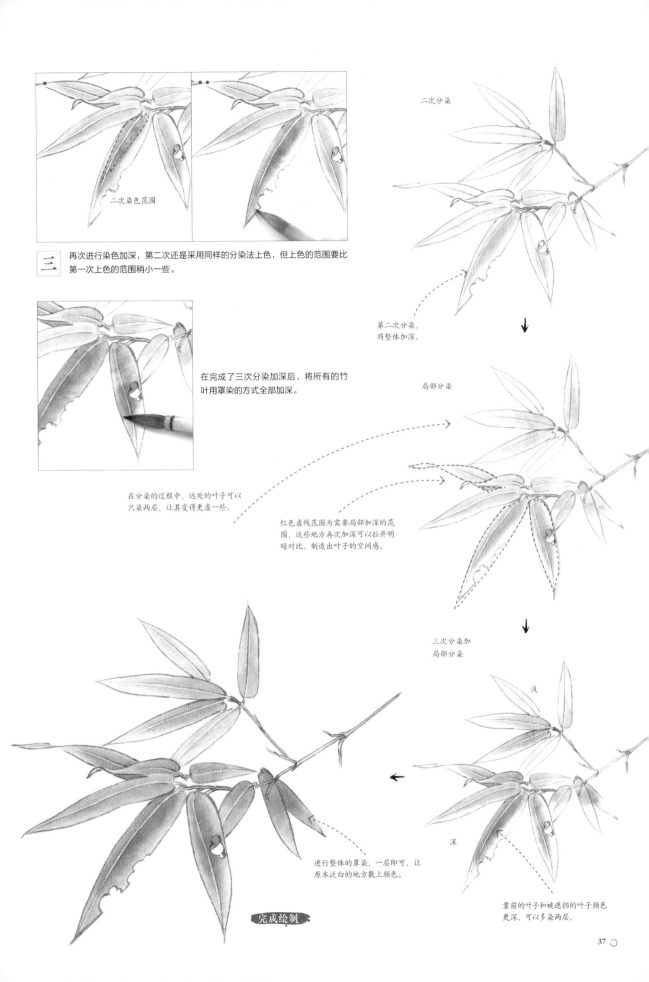

三 再次进行染色加深，第二次还是采用同样的分染法上色，但上色的范围要比第一次上色的范围稍小一些。

二次染色范围

二次分染

第二次分染，
将整体加深。

局部分染

在完成了三次分染加深后，将所有的竹叶用罩染的方式全部加深。

在分染的过程中，远处的叶子可以只染两层，让其变得更虚一些。

红色虚线范围为需要局部加深的范围，这些地方再次加深可以拉开明暗对比，制造出叶子的空间感。

三次分染加局部分染

浅

深

完成绘制

进行整体的罩染，一层即可，让原本泛白的地方敷上颜色。

靠前的叶子和被遮挡的叶子颜色更深，可以多染两层。

萝卜

这个案例中，我们将练习使用双色绘制物体的技巧。两种颜色的使用显然比单色更难，区分出二者的区域和范围，避免颜色混合是绘制的难点。

如果两个颜色不需要有叠加的地方，那么可以先画占面积范围大的颜色。

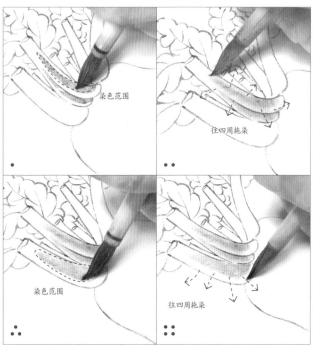

染色范围

往四周拖染

染色范围

往四周拖染

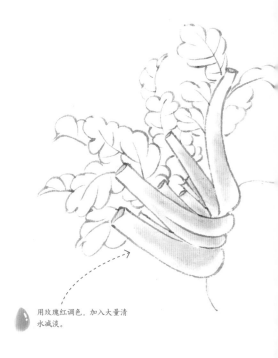

用玫瑰红调色，加入大量清水减淡。

一　用染色笔将萝卜叶柄染色，染色时染叶柄的中间部分，与两侧轮廓线保留一段距离。然后使用清水笔将颜色从中间往两边晕染。

知识拓展

叠加罩染，表现层次

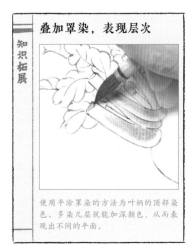

使用平涂罩染的方法为叶柄的顶部染色。多染几层就能加深颜色，从而表现出不同的平面。

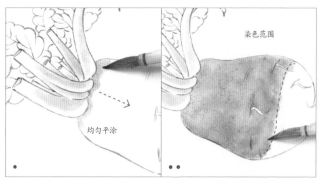

均匀平涂

染色范围

二　从叶柄根部开始起笔染色，往萝卜根方向均匀地平涂染色过去，将大半个萝卜都染上均匀的颜色。

用清水笔将刚才染色的区域往萝卜根方向拖染，画出色彩的渐变效果。

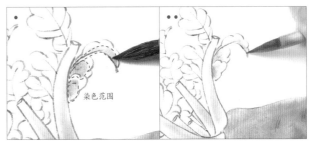

染色范围

三 为叶子染色。为叶子与叶柄交界的地方染色，留出叶子边缘的部分区域，然后用清水笔拖染色块至叶子边缘。

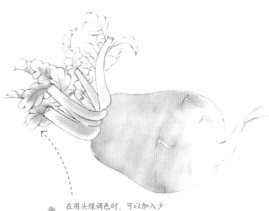

在用头绿调色时，可以加入少量墨进行调和。

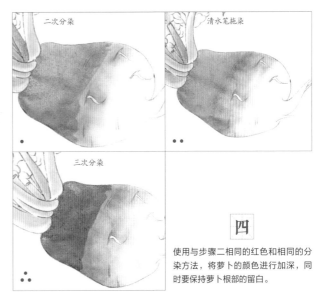

二次分染　清水笔拖染

三次分染

四

使用与步骤二相同的红色和相同的分染方法，将萝卜的颜色进行加深，同时要保持萝卜根部的留白。

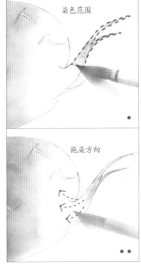

染色范围

拖染方向

五 使用染叶子的颜色从萝卜的根部往上染色，然后使用清水笔进行拖染，与萝卜本体的红色进行衔接。

用绿色和红色搭配绘制，红色作为主要颜色，绿色可以稍浅一些，然后降低一些纯度。

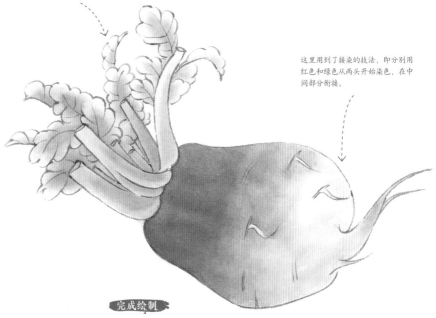

这里用到了接染的技法，即分别用红色和绿色从两头开始染色，在中间部分衔接。

完成绘制

学习构图的精妙

根据尺幅调整画面动势

这个案例里我们将学到两个关于构图的知识，一是尺幅，二是动势。可以说二者决定了整个画面的构图。合理安排尺幅与动势能帮助我们在绘画过程中尽可能地画出更好的构图。

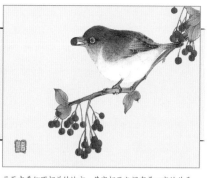

 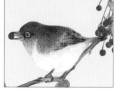

画面中看似不相关的地方，其实相互之间有着一定的关系，这种关系就是构图。

国画尺幅有哪些 首先我们来认识一下国画中有哪些尺幅标准。

中堂

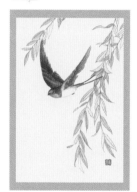

长度不大于宽度的两倍。

斗方

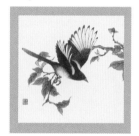

正方形尺幅。

条轴

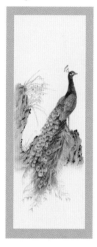

竖向构图，长度大于宽度数倍的构图。

知识拓展

条轴变形

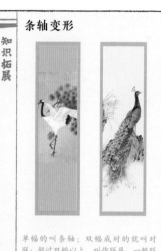

单幅的叫条轴；双幅成对的就叫对联；超过双幅以上，叫作联屏，一般联屏为双数，有四联屏、八联屏等。

横幅

横向构图，长度是宽度的数倍。

圆品（镜心）

圆形构图。

折扇扇面

折扇构图。

知识拓展

镜心与折扇的组合

圆形构图和折扇构图组合，也就是团扇构图。团扇构图一般上大下小，稍带圆润的棱角。

什么是动势 动势是指根据画面所画内容的大小、颜色的深浅以及事物摆放的位置，形成图案化的不规则形状，这种形状往往带有动态感，我们以下图为例，进行简单分析。

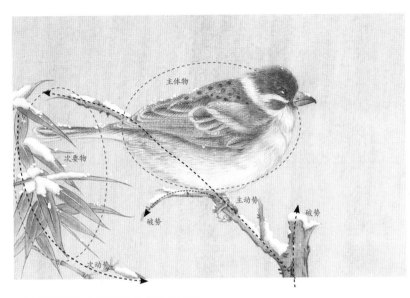

画面构图中的动势线将画面中的主体物和次要物串联起来，就像一个个音符被旋律连接起来，形成画面的节奏与韵律。

主体物，也就是画面中最主要绘制的物体，例如左图中的麻雀。
主动势，画面中起到最重要牵引的引导线，主动势必须串联起主体物。
破势，为了让画面的主动势不单调，就像增加支线剧情一样，去打破固有的、单调的主动势。
次要物和次动势，对主体物和主动势起到辅助、衬托的作用。

下面再以另外两幅不同的画作为例，来体会动势线。

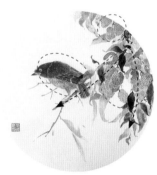

除了同样的物体外，只要是在画面中着墨的地方都可以看作是一个点，而连接这些点的线就是动势线。
动势线不一定只有一条，例如左图中就有两条。

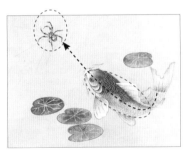

动势线也不一定是实际的某条枝干或草叶，有可能是有指向性的物体，例如左图中锦鲤的视线朝向蜘蛛，并且二者形成捕食关系，它们之间就有了刻意的联系，这就形成了动势线。

《枯树鹏鸦图》 宋 佚名

构图的忌讳 我们可以用动势线的方式来判断一幅画是否构图成功。列举了以下3个失败的例子，大家以后要注意避免。

构图太居中

误

所绘物体太居中、太正，没办法引起流动性，产生不了动势线。

构图太满

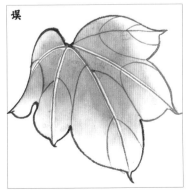

误

构图太满，整幅画都是物体的局部，处处是点，也产生不了动势线。

构图不完整

误

绘制物体时，不能只画很少一部分，这样的话无点可连，同样产生不了动势线。

常见国画构图

虽说画者无定势,但作为晚生后辈,前辈先贤们总结了很多构图的通用法则,我们大可以从中得到帮助和裨益。借鉴经典的构图形式,可以高效、快速地完成构图的难点。在这一节中我们来简单列举几种。

工笔花卉构图分类
绘制工笔花卉图时,构图一般有两种形式,古人总结为折枝式和截取式。

折枝式

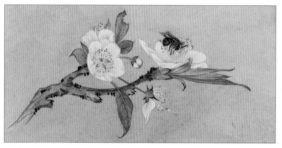

折枝式是指将整体花枝置于画面中间,就像从枝头折断后进行的写生。这样的构图具有写生和静物感。

截取式

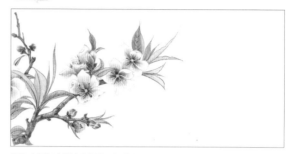

截取式是指让花枝直接从尺幅外插入,穿插入画。这样的构图比较自然、协调。

工笔花鸟画经典构图
工笔花鸟画最为经典的不过宋画,我们不妨从宋代小品中去寻找属于国画的经典构图,并用我们现在的眼光去分析。

S形构图

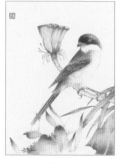

动势线为S形的S形构图,这样的构图可以让画面更有韵律和节奏。

三角构图

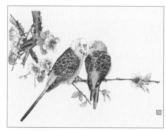

三角构图,画面稳定,不偏不倚,最为保守。

对角构图

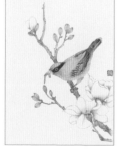

动势线为对角线,贯穿画面的对角构图,在既能保证平衡的同时,也带入一些流动感。

对比构图

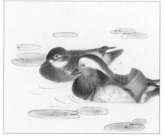 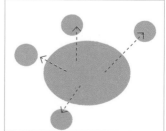

主体物与次要物或大或小、或远或近,形成对比的对比构图,通过对比让画面形成不协调的差异感,富有生趣。

画面意境的表现

留白让人产生遐想

意境，是一个比较抽象的概念，国画往往能让人觉得有意境，其实大部分原因在于画面的留白处理，留白的作用就是让人产生遐想的空间。中国画中对于留白非常讲究，有的甚至采用大面积留白的方式，只画画面的小部分，例如，有"马一角，夏半边"雅号的马远和夏圭非常擅长通过大面积的留白来表现意境。

留白的作用 留白可以留出联想的空间，面对空白的区域，搭配画面本身，观众能够从中产生无限的联想，加以作者自身的引导，就产生了意境。

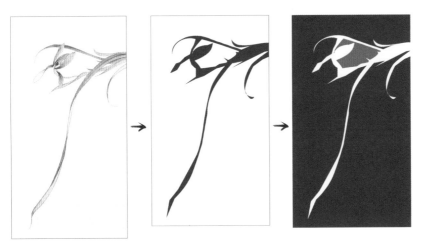

留白不当

画面中有两组蝴蝶，且绘制方式一致，但因中间间隔太远，留出空白太多，导致两组蝴蝶未能形成联系。

这幅画里空白占了绝大部分区域，而对于画面本身来说，这些区域可以想象为幽谷石壁下的溪流、飞雾等，不画但是却营造出山谷清流的氛围，这也就是这幅画的意境。

留白的方式 对于留白的处理，一般有两种方式，不同的方式会给人不同的感觉。

切割式留白

这类留白方式是将画面分割为几块进行分区，能够产生几何图形的美感，同时凸显悠远的意境。

分散式留白

分散式留白将物体以分散的形式置于画面，可产生无限的可能性，让整个画面包裹在意境中。

计白为黑

计白为黑简单来说就是把白色看作是黑色，这是国画构图常用的技法。也就是说，画面中空白的区域和着墨的地方同样重要，在绘制时需要考虑留白的区域。

托物言志，浅谈物象的象征性

中国文化擅长以物喻人，以景抒情。国画物象的象征性是一个非常宏大的命题，一幅画一旦被赋予了精神层次的内涵，则会变得更加鲜活。

四君子题材 四君子是指梅、兰、竹、菊，中国人以这四种生长特点独特的植物来比喻人的品性。其他物体的象征也类似于此，接下来，我们简单介绍一下四君子的特点。

探波傲雪，高洁志士——梅　　深谷幽香，世上贤达——兰　　外直中空，韧而有节——竹　　凌霜飘逸，世外隐士——菊

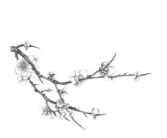 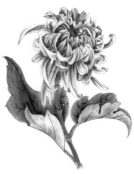

梅，因其凌冬绽放、不畏严寒的特性，象征君子经霜傲雪、不随波逐流的清高。

兰，因绽放于幽谷、暗香悠远，象征君子洁身自好、不卑不亢的贤达形象。

竹，因其外直中空、韧而有节的形象，象征君子不畏强权、坚韧不拔的气质。

菊，因飘逸孤傲、清新淡雅，象征君子淡泊名利、谦和隐忍的特性。

画面的趣味性 画面的趣味性，除了抓住观众的观赏需求外，也在于表现画面的象征意义，而趣味性往往是画面所展现出的故事性所带来的。接下来，我们举几个例子来简单说明。

两只鸟儿站在纵向的枝条上，这种本来不太稳的姿势，给人一种动感，感觉下一刻鸟儿就会振翅而飞；也会给观众带来一种想象，去期待下一刻会发生什么。

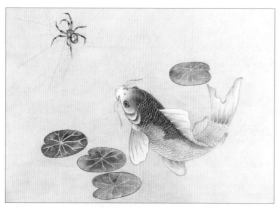

锦鲤和蜘蛛在中国传统文化中都是喜气吉利的意象，这类以别有吉庆意味的物象组合起来的画面，在寓意上就是讨人喜爱的题材。在中国画中有许多题材都带有好的寓意，这样的画面在立意上往往就会比较讨喜。

鸟儿站在一枝挂满果实的树枝上，果实看上去饱满可口，而鸟儿却盯着叶子，叶子上有被虫子啃食过的虫孔。不知道鸟儿下一刻是选择果实饱腹，还是选择虫子大快朵颐。这是作者留下的悬念。

如何用公式推算画面所占比例

前面其实已经提到了，构图是非常个性化的，很难用数据和理性来分析。我们这里所说的公式，其实更像是个人心中的构图标准，而这种标准是在长期的观赏和绘制过程中练就出的。在感性思考的同时，还包括理性的分析。接下来，我们来看看大师们怎么说。

请问文大师，我的疑惑在于以前画画可以随心所欲，我个人感觉还不错，但学习了构图之后，想得更多，反倒让我不是那么满意了，这是正常的吗？

然也，这再正常不过了，你的烦恼在于你学习了构图知识之后，打破了你原本的审美习惯，你要知道一旦打破惯性，总是会有一个痛苦的过程的。

你现在觉得学习了构图后反而不如以前的好，其实并不是真的不如以前好，而是你有了更高的标准，以更高的标准去看待，自然就会发现更多的问题。画画不是逆水行舟，不进则退的事，小友大可不必介怀。

文徵明

请问八大山人，您创作了那么多经典的小品画，那么以您的经验看，一幅画究竟应该画多少内容呢？

请看下图，这幅《麻雀红叶图》有很明显的区域区分，无论分散还是集中，一幅小品画中着笔之处最好不要超过画面面积的一半。

最为重要的还是看画面的黑白平衡，着墨处为黑，空白处为白，黑可以少，但是要有巧妙的构图。

八大山人

请问吴昌硕大师，能否告诉我们画一幅画时，主体物应放在画面中的哪个位置？

另：郭熙《林泉高致》中提到"千里江山，略作笔墨"，意为无论多大的场景，尽量少画内容。

东西方绘画虽有不同，但对构图的审美却是基本一致的，画面主体物的位置安排应该不偏不倚、不正不歪，也就是说需要掌握一个度。而无论西方绘画还是中国画，我认为主体物都应该放在黄金分割点上。

吴昌硕

黄金分割比例，是在画面的大约三分之二处。一幅画中，横向和纵向的黄金分割线交叉会得到黄金分割点，这样，一个画面里有四处黄金分割点。

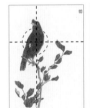

我们可以将主体物放在这四个点的其中一上。当然这是最稳妥和保守的建议，对构图没有太大把握时，都可以这么做。

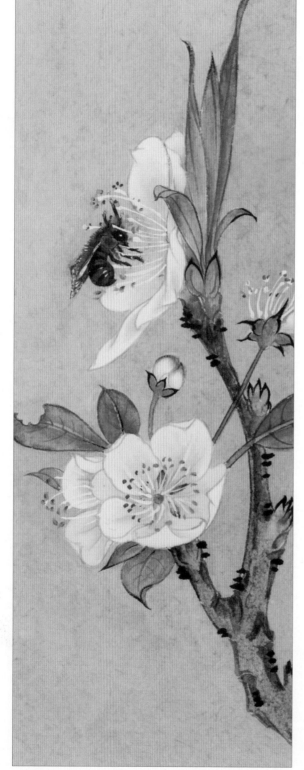

第三章

春意盎然，让大自然的精灵跳动于纸间

工笔画是先哲们以热爱为净土、审美为养料、智慧为方法，辛劳培育千年结出的硕果。所以在第三章里，让我们承袭前辈们的智慧与热情，记录下春天的美好，更重要的是一起来享受工笔给我们带来的喜悦与美好。

中国画题材分科

在中国画中，按照题材分类，可以分为山水、人物和花鸟三大类，而花鸟题材不仅仅只包括花卉草木与禽鸟，还包括毛兽、鳞介（水生动物）、虫豸、器皿、雅玩等，所以我们能看到花与鸟、花与虫等各种题材组合的画面，这些都属于"花鸟画"的范畴。

飞絮化作绿波荡漾

依旧笑春风
桃花

对于桃花，中国人总有一种特殊情结在里头，在工笔画的题材里也是常见的。对于工笔桃花来说，纯洁和朴实的表现非常重要，一定注意用色的通透，若色彩的纯度略高，能表现桃花娇艳欲滴的感觉。

所用颜料

本案例需要准备的颜料有以下几种：
曙红、胭脂、藤黄、花青、钛白、朱砂、朱磦、石绿和赭石。

白描线稿

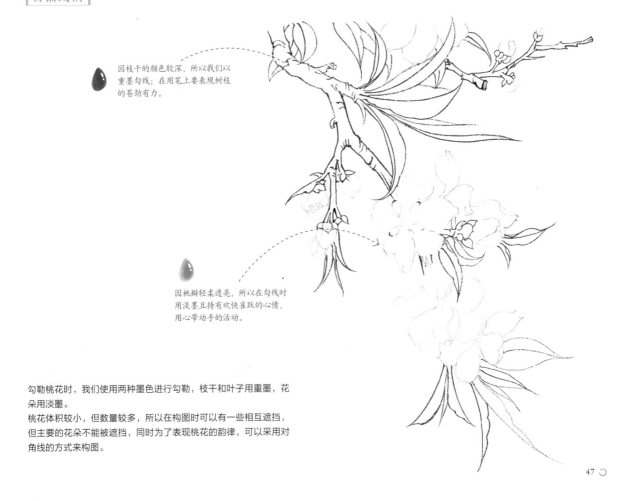

因枝干的颜色较深，所以我们以重墨勾线；在用笔上要表现树枝的苍劲有力。

因桃瓣轻柔透亮，所以在勾线时用淡墨且持有欢快雀跃的心情，用心带动手的活动。

勾勒桃花时，我们使用两种墨色进行勾勒，枝干和叶子用重墨，花朵用淡墨。
桃花体积较小，但数量较多，所以在构图时可以有一些相互遮挡，但主要的花朵不能被遮挡，同时为了表现桃花的韵律，可以采用对角线的方式来构图。

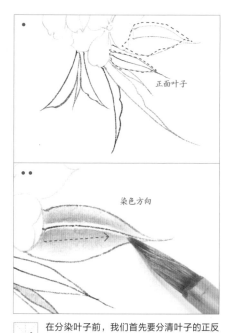

正面叶子

染色方向

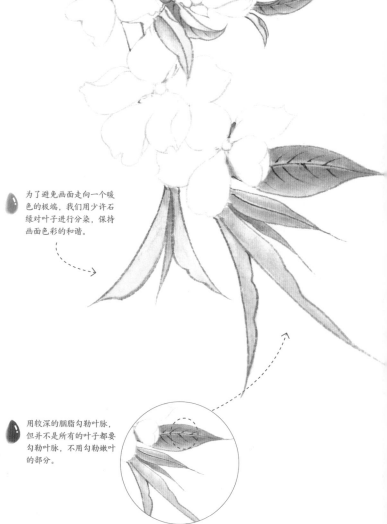

为了避免画面走向一个暖色的极端，我们用少许石绿对叶子进行分染，保持画面色彩的和谐。

一 在分染叶子前，我们首先要分清叶子的正反面，然后反面留白，正面叶子用二分花青加一分墨加六分清水进行分染。

用较深的胭脂勾勒叶脉，但并不是所有的叶子都要勾勒叶脉，不用勾勒嫩叶的部分。

二 用墨花青分染完成后，我们再用一分花青加二分藤黄加四分水调和出汁绿对叶子的正反面进行罩染。

染色方向

怎样分染

知识拓展

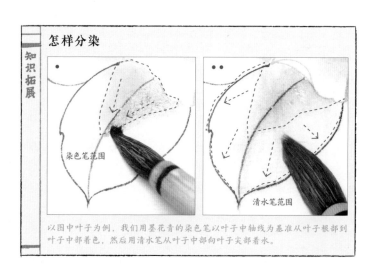

染色笔范围

清水笔范围

以图中叶子为例，我们用墨花青的染色笔以叶子中轴线为基准从叶子根部到叶子中部着色，然后用清水笔从叶子中部向叶子尖部着水。

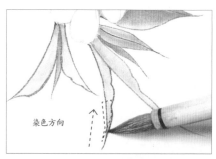

三 用汁绿罩染完成后，我们用二分朱砂加三分水对叶子的正反面进行局部染，然后用石绿加钛白对叶子的正反面的局部分染。

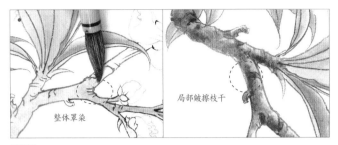

整体罩染

局部皴擦枝干

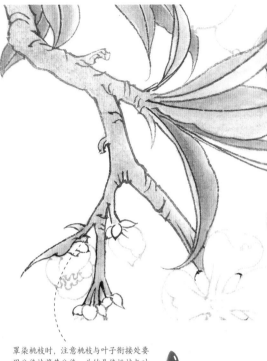

四 为桃枝染色就较为简单了，用染色笔蘸一分赭石加一分墨再加六分清水调出淡赭石色来罩染整个枝干，然后用深赭石色皴染枝干。

桃枝的皴染

知识拓展

皴染是中国画的技法之一，它一般用来表现山石、树木表面的肌理。一般用干笔蘸墨或色侧笔而画。

罩染桃枝时，注意桃枝与叶子衔接处要用分染法将其分染，为的是使桃枝与叶子之间自然衔接。

染色笔范围

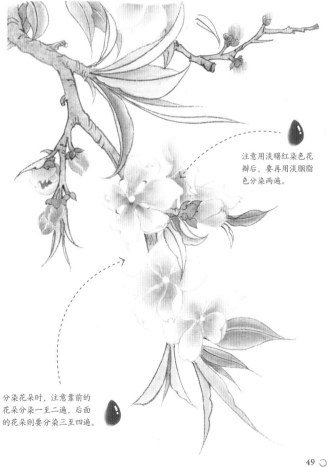

五 分染花瓣时，用一分曙红加四分清水调出淡曙红色，再按照分染叶子的方法分染花瓣。

染色方向

六 分染花萼时，用二分胭脂加二分清水调出淡胭脂色，也是按照叶子分染的方法分染花萼。

注意用淡曙红染色花瓣后，要再用淡胭脂色分染两遍。

分染花朵时，注意靠前的花朵分染一至二遍，后面的花朵则要分染三至四遍。

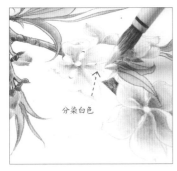

分染白色

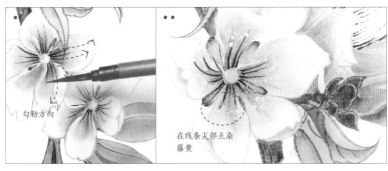

勾勒方向

在线条尖部点染
藤黄

七 因宣纸较薄的缘故，也为使花朵更加通透鲜亮，要在花瓣尖处分染一层淡白色。

八 关于为花朵点蕊，我们用勾线笔蘸不加水的胭脂直接勾出花蕊，然后用藤黄加钛白直接点蕊，注意藤黄加钛白同样不需要加水。

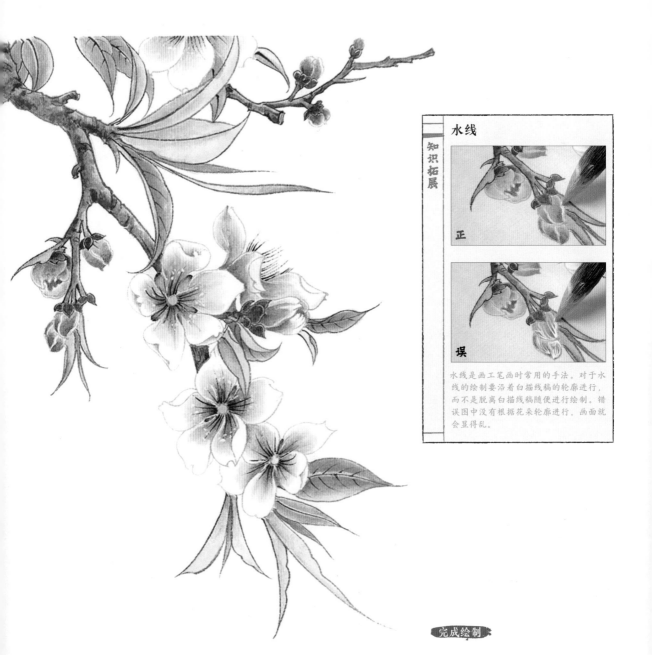

知识拓展

水线

正

误

水线是画工笔画时常用的手法。对于水线的绘制要沿着白描线稿的轮廓进行，而不是脱离白描线稿随便进行绘制。错误图中没有根据花朵轮廓进行，画面就会显得乱。

完成绘制

衔在画梁西
燕子

燕子不仅是益鸟,还是诗人、作家和画家笔下常见的主人公。对于工笔燕子来说,绘制出燕子的轻快活泼是最重要的。适当搭配一些次要物作为背景,例如柳叶,既能表现春天的季节,也能在空间上使画面更加饱满。

所用颜料

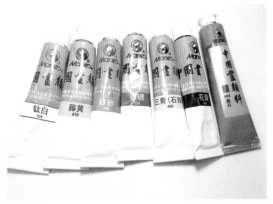

本案例需要用到的颜料有:
钛白、藤黄、朱砂、朱磦、石青、花青和赭石。

白描线稿

为了表现柳叶幼嫩和燕子腹羽的柔软,这里选择用淡墨勾勒。

勾勒燕子图时,我们只需要使用两种墨色勾勒就可以了。燕子外轮廓用重墨,燕子的腹羽和柳条用淡墨。
整个画面中只有燕子一个主体物和柳条一个次要物,注意主体物和次要物之间要有相互呼应的关系,它们之间距离不能太近也不能太远。

因为燕子的颜色本身偏深,所以我们选择用重墨勾线。

羽毛的染色

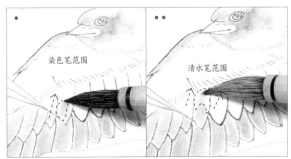

染色笔范围　清水笔范围

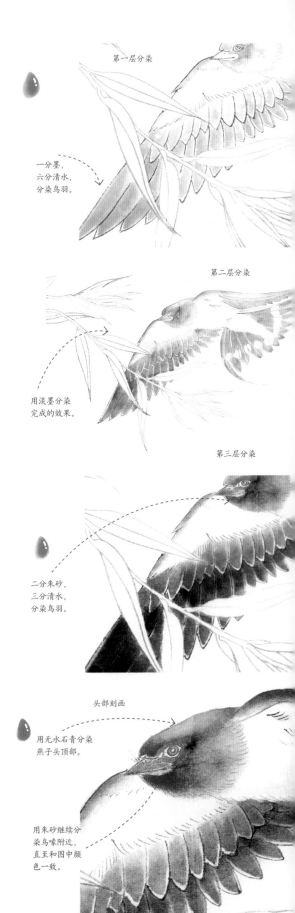

第一层分染

一分墨，
六分清水，
分染鸟羽。

一 为鸟羽染色时，应该注意分染的方向，每一根羽毛的染色都是先用染色笔在靠近羽毛尖端的地方着色，然后用清水笔向羽毛根部分染。

第二层分染

用淡墨分染
完成的效果。

鸟羽的整体分染

知识拓展

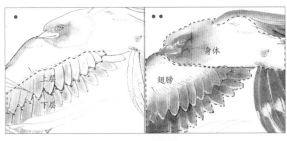

将单根羽毛分染后，注意将整只鸟的羽毛分块分染，这样会使整只鸟的立体感加强。

第三层分染

二分朱砂，
三分清水，
分染鸟羽。

上层　身体

下层　翅膀

二 分染燕子翅膀时，要时时注意翅膀上层羽毛与下层羽毛的区分，还要注意整个翅膀与燕子身体的区分。

头部刻画

用无水石青分染
燕子头顶部。

腹羽留白　用极淡朱砂分染

用朱砂继续分
染鸟喙附近，
直至和图中颜
色一致。

三 分染燕子腹羽时，注意不要染墨色，可以将分染翅膀的淡朱砂和淡赭石再加一些清水分染腹羽阴影的部位，层层叠加。

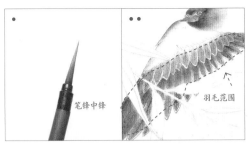

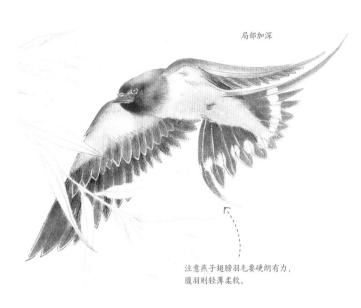

局部加深

四 燕子翅膀丝毛时，我们用最小号勾线笔蘸重墨勾勒。注意丝毛时，笔的走向要顺着羽毛生长的方向进行勾勒。

笔锋中锋

羽毛范围

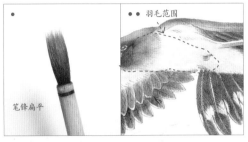

笔锋扁平

羽毛范围

五 燕子腹羽丝毛时，我们将中号毛笔压制成扁平状，然后蘸钛白顺着腹羽生长方向进行丝毛。

注意燕子翅膀羽毛要硬朗有力，腹羽则轻薄柔软。

我们用极淡的朱砂色分染叶尖。

叶子染色

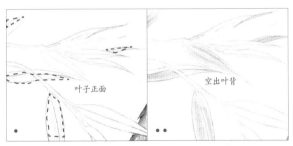

叶子正面

空出叶背

六 我们用极淡的墨花青分染叶子正面，空出叶子反面，直至染成上图效果，叶子才算分染完成。

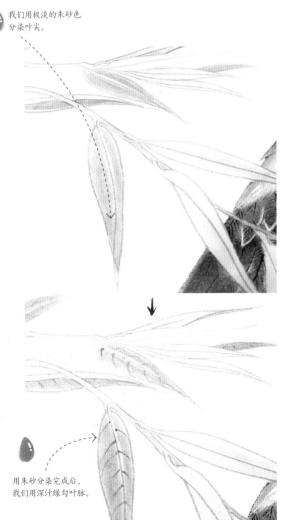

用朱砂分染完成后，我们用深汁绿勾叶脉。

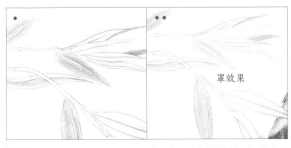

罩效果

七 我们调制极淡的汁绿罩染整个枝条，多次罩染汁绿后，整个枝条呈现暖色调，枝条的大面积染色就完成了。

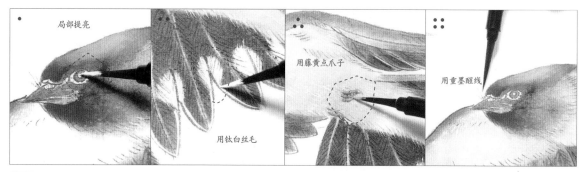

局部提亮

用钛白丝毛

用藤黄点爪子

用重墨醒线

八 燕子图的绘制马上就要完成了，现在我们开始细节刻画。我们用钛白给燕子的眼睛和喙分别提亮，再用钛白勾勒出燕子羽毛留白的部分，然后用藤黄加钛白点缀燕子的爪子，最后用重墨在需要加深的地方醒一下线就完成了。

知识拓展

燕子喙部的细节表现

正　　　　　　误

勾勒白色

燕子喙部虽为黑色，但上下喙的部分也要区分开，不能统一分染黑色。在最后醒线时用白色勾勒一条分界线。

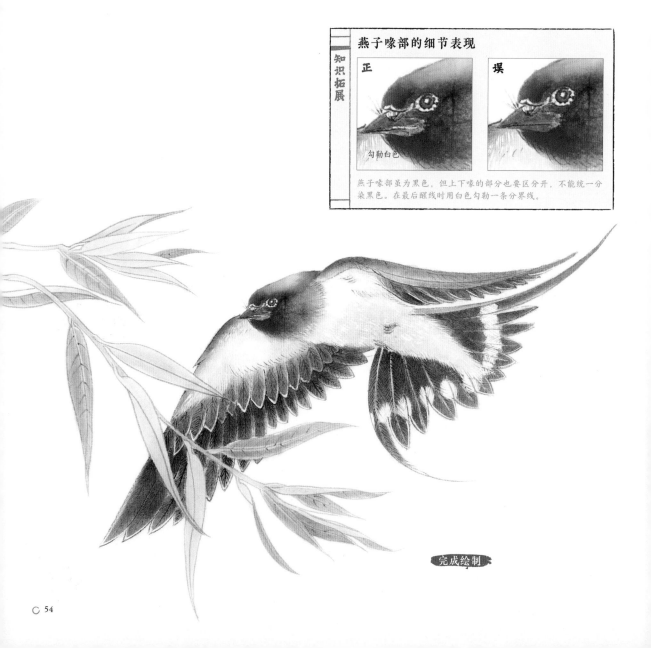

完成绘制

阳春三月，不及笔墨传情

新红上海棠

海棠

海棠因其娇嫩可怜，花期较短，一直以来都是文人墨客笔下的常客，"知否、知否？应是绿肥红瘦"，说的就是海棠花。
同时它也是工笔画里常出现的内容，对于工笔海棠来说，准确描摹它的形态，花与叶交相呼应，同时色彩分明是绘制的
重点与难点。

本案例需要用到以下的几种颜料：
钛白、藤黄、花青、朱砂、曙红、胭脂和赭石。

白描线稿

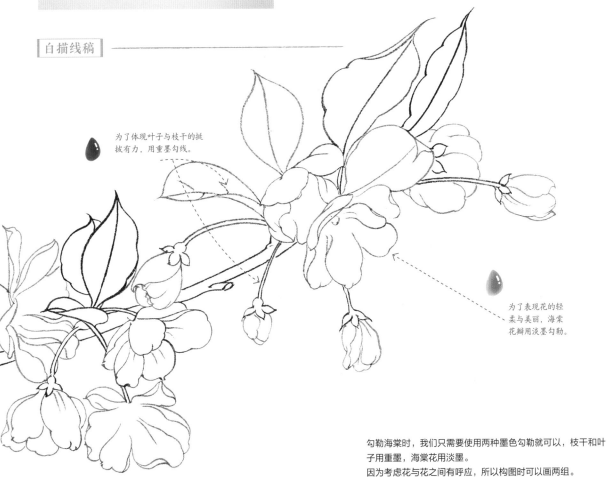

为了体现叶子与枝干的挺
拔有力，用重墨勾线。

为了表现花的轻
柔与美丽，海棠
花瓣用淡墨勾勒。

勾勒海棠时，我们只需要使用两种墨色勾勒就可以，枝干和叶
子用重墨，海棠花用淡墨。
因为考虑花与花之间有呼应，所以构图时可以画两组。

第一层分染

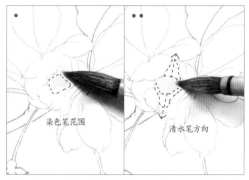

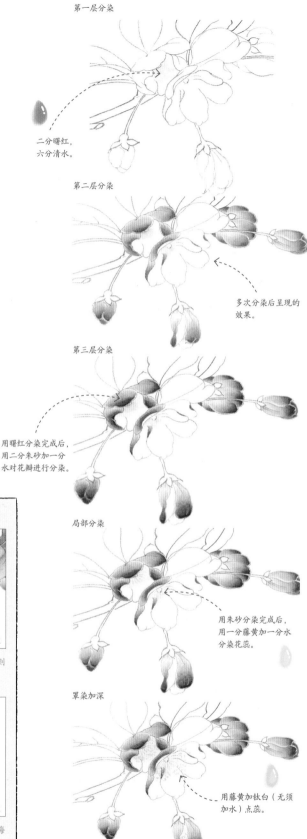

染色笔范围 　清水笔方向

二分曙红，
六分清水。

海棠的花朵里面分染时，用极淡的色彩在花蕊着色，然后用清水笔由里向外分染。

第二层分染

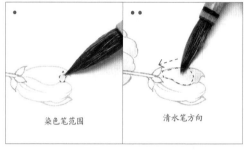

染色笔范围 　清水笔方向

多次分染后呈现的效果。

分染海棠花瓣反面时，方向与花朵里面分染方向相反。用染色笔在花瓣尖处着色，用清水笔由外及里分染。

第三层分染

用曙红分染完成后，
用二分朱砂加一分水对花瓣进行分染。

海棠与桃花的区分

桃花　　　　　　　海棠

从花瓣上看：一般桃花花蕊色彩偏浅，花蕊用胭脂勾勒；海棠则花蕊色偏淡，花蕊用藤黄勾勒。

 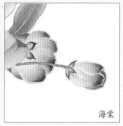

桃花　　　　　　　海棠

从花的结构上看：桃花的花柄较短，是直接生长在枝干上的；海棠的花柄则较长，呈垂丝状。

局部分染

用朱砂分染完成后，
用一分藤黄加一分水分染花蕊。

罩染加深

用藤黄加钛白（无须加水）点蕊。

叶子染色

三 每一片叶子的分染都要根据叶子的走向，所以先用染色笔沿着叶子的主干线着色，然后用清水笔向外分染。

花蒂染色

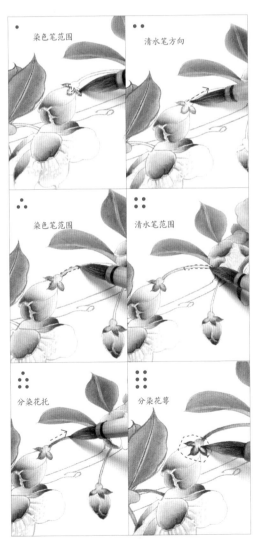

· 染色笔范围

·· 清水笔方向

∶ 染色笔范围

∷ 清水笔范围

⁚ 分染花托

⠿ 分染花萼

四 分染花蒂时，我们可以分为三个步骤。首先用赭石加墨加水分染；然后用汁绿分染；再用胭脂分染。

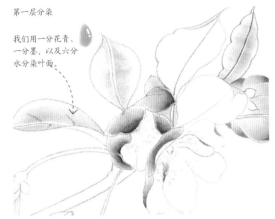

第一层分染

我们用一分花青、一分墨，以及六分水分染叶面。

第二层分染

用花青分染的效果。

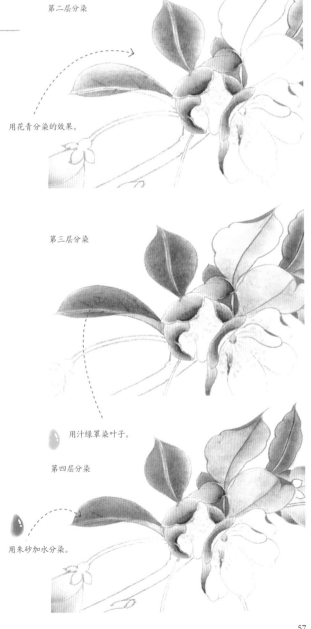

第三层分染

用汁绿罩染叶子。

第四层分染

用朱砂加水分染。

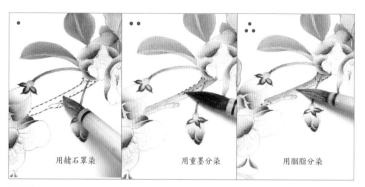

用赭石罩染　　　　用重墨分染　　　　用胭脂分染

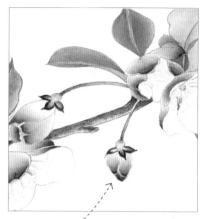

五 为枝干染色时，用赭石加淡墨罩染一遍，然后用重墨分染，最后用胭脂分染一些花与枝干衔接的部位。

用胭脂对花与枝干衔接部分进行分染。

衔接部分

海棠花分染方向

知识拓展

正

误

为海棠染色的方向应该从尖部往根部分染，而不是从根部往尖部。

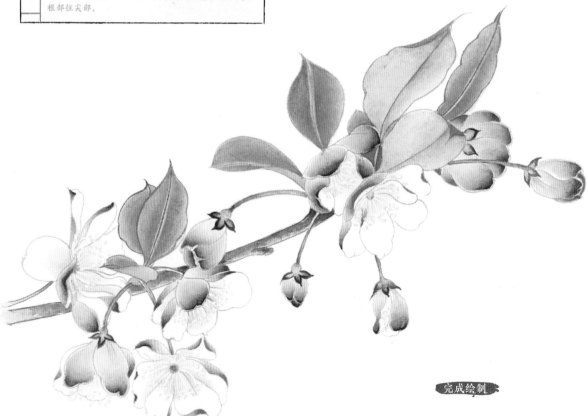

完成绘制

带声来蕊上，连影在香中
梨花与蜜蜂

梨花又名玉雨花，是古代文人墨客表达内心情感的媒介。对于工笔梨花而言，梨花高洁，且带有一种甜美感，画出呼之欲出的春天季节感，可以让我们的画面在精神层面更上一层楼。

所用颜料

本案例需要用到以下的几种颜料：
钛白、藤黄、花青、朱砂、朱磦、胭脂和赭石。

白描线稿

对比花朵，蜜蜂的色彩偏深，所以蜜蜂用重墨勾线。

为表现花瓣的轻盈和新叶的幼嫩，我们选择用淡墨勾勒。

老叶和枝干使用重墨勾勒。

白描勾勒时，整个画面使用了两种墨色勾勒，蜜蜂、老叶和枝干用重墨，花朵和新叶用淡墨。
梨花是整个画面的主体，蜜蜂则作为营造画面生气的点缀，注意蜜蜂不能抢夺花的风头，同时为了使它们之间有呼应，可以使蜜蜂憩在画面次要的花头上。

大笔　小笔

花青　胭脂　藤黄

为了凸出梨花色白，我们可以刷个背景色。刷色时，选择植物颜料：藤黄、花青和胭脂。我们取二分花青、二分胭脂、四分藤黄和十分清水，将它们调和成盘内的颜色备用。

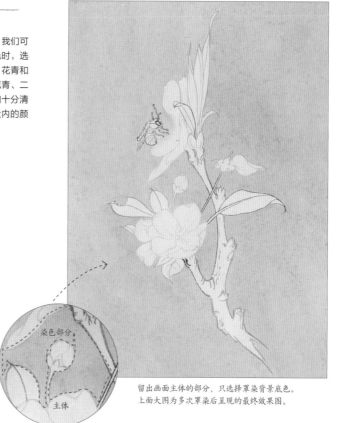

留出画面主体的部分，只选择罩染背景底色。上面大图为多次罩染后呈现的最终效果图。

大笔范围

小笔范围

我们在给背景刷色时，先用大笔侧锋罩染底色，注意空出所画物体，再用小笔罩染缝隙处。

染色部分　主体

梨花花瓣染色

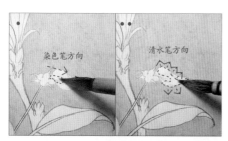

染色笔方向　清水笔方向

分染花朵时，分为花瓣和花苞两部分。分染花瓣时，用蘸有淡汁绿的染色笔在靠近花蕊的部位着色，然后用清水笔分染。

用一分花青、二分藤黄和四分清水调和成汁绿分染花朵。注意颜色一定要淡。

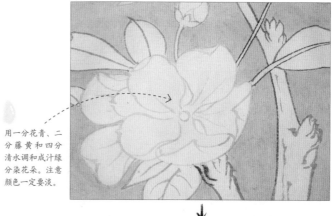

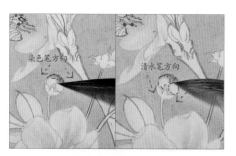

染色笔方向　清水笔方向

分染花苞时，先用蘸有淡胭脂的染色笔在靠近花苞苞尖的地方着色，再用清水笔分染。

用汁绿重复分染花朵后，呈现右图效果。

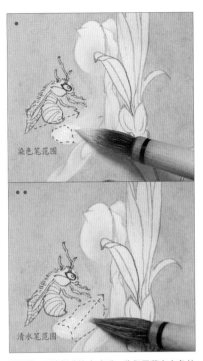

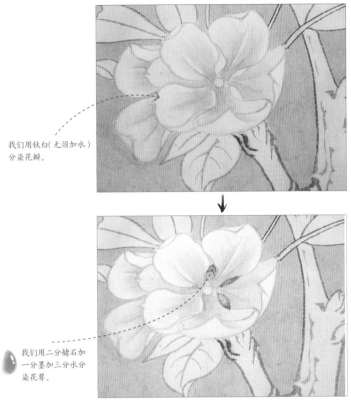

我们用钛白(无须加水）
分染花瓣。

我们用二分赭石加
一分墨加三分水分
染花萼。

三 用汁绿分染完成后，我们用蘸有白色的
染色笔在花瓣尖处着色，然后用清水笔
向花蕊处分染。

蜜蜂染色

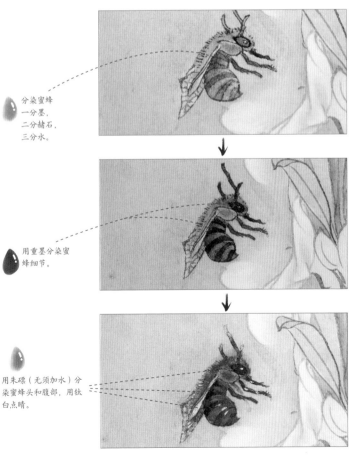

分染蜜蜂
一分墨，
二分赭石，
三分水。

用重墨分染蜜
蜂细节。

用朱磦（无须加水）分
染蜜蜂头和腹部，用钛
白点睛。

四 因为画面中蜜蜂面积较小，分染蜜蜂
时，我们可以把它分解为头、腹部、翅
膀三个部分进行分染。

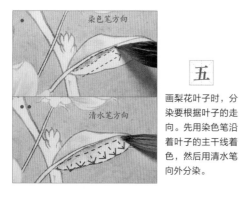

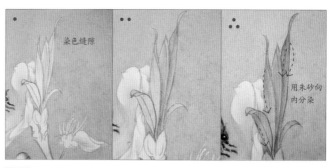

五 画梨花叶子时，分染要根据叶子的走向。先用染色笔沿着叶子的主干线着色，然后用清水笔向外分染。

六 用淡墨分染叶子的缝隙处，然后以头绿罩染整片叶子，用淡朱砂色分染叶子的尖部。

花蒂染色

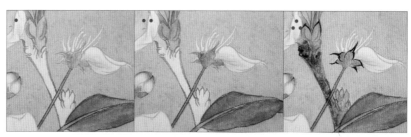

七 分染花托时，分染和罩染要交替使用，反复几遍后，花托的色彩就灵动起来了。

八 花萼的染法也和叶子一样，先以淡墨分染，然后以头绿罩染，最后用朱砂染花萼尖部，并蘸取一些胭脂勾勒花萼的轮廓。

枝干染色

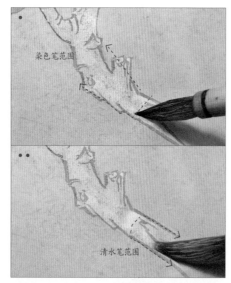

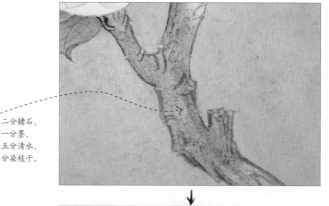

二分赭石，一分墨，五分清水，分染枝干。

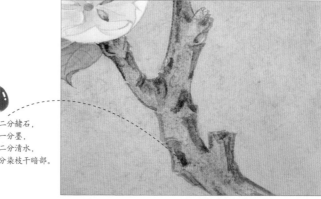

二分赭石，一分墨，二分清水，分染枝干暗部。

九 画梨花枝干时，首先用赭石加淡墨罩染一遍，然后用重墨分染。需要注意的是枝干与画面衔接处（如图）必须用分染法，这样看上去才会自然。

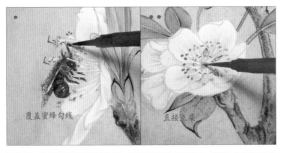

覆盖蜜蜂勾线　　　　直接点染

梨花勾茎的颜色选择

知识拓展

梨花花萼可以用胭脂勾勒，但梨花叶子勾茎应该用汁绿而不是胭脂。

十　绘制梨花接近尾声了，我们开始细节刻画。首先我们用最小号勾线笔蘸钛白勾花蕊，注意可以遮挡蜜蜂，再分别用藤黄和朱磦点蕊。

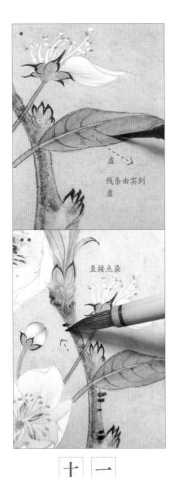

实
虚
线条由实到虚

直接点染

十一

用最小号勾线笔蘸花青加藤黄调成的重汁绿勾叶脉，用重墨点苔就完成了。

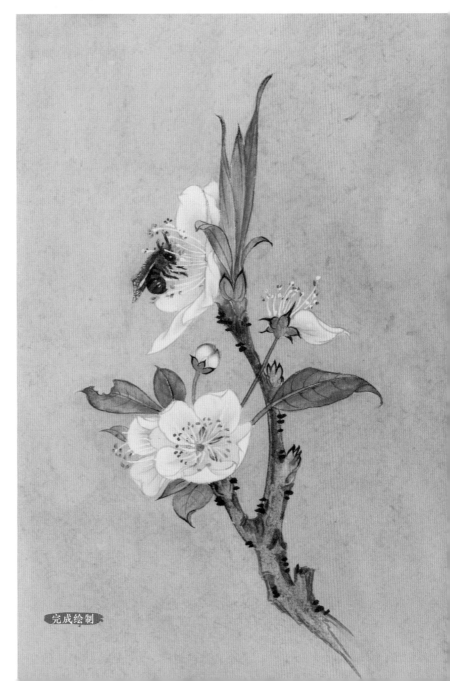

完成绘制

如何画出花瓣的通透感

工笔花鸟画中花卉题材的比重相对较大，画出花卉的轻盈透亮可以使你的绘画效果更加赏心悦目。好的画面效果不在于你画的物体的多少，而是在于你是否将它画得精致。本章帮助你学习到各种花卉的绘制技巧。而在绘制花卉时，以如何画出花瓣的通透感为重。

请问徽宗，如果我想画一朵大红色的花，我可不可以把颜色浓度调深一些进行分染？还有我可不可以随意调出我喜欢的颜色进行上色呢？

另：随类赋彩是国画专业术语，随类和赋彩都是指色，是一种中国画设色方法，即根据画面需要改变物体色相。

首先，不能蘸取高浓稠度的颜色来分染花瓣，要将颜色多加清水，一遍一遍地精心分染，切忌操之过急。

看到第二个问题，可以大赞你一番，因为从中看出你善于思考，创新能力较强！朕的回答既是否定又是肯定的！首先，不能说喜欢的颜色就往上画，前提是要考虑画面整体色调。其次，根据谢赫的《古画品录》中提及随类赋彩，所以是可以按照自己喜欢的颜色进行上色的。作为初学者，朕建议先向大自然学习，会水到渠成的。

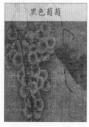
黑色葡萄

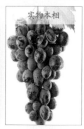
实物本相

赵佶

请问唐解元，绘制花瓣的时候对颜色有什么特殊要求吗，是不是任何颜料都可以呢？

另：在本书第一章有具体介绍水色颜料与石色颜料，请参考。

水色颜料

石色颜料

据我了解，你们这个时代中西方文化交流较为平常，颜料品种也相对较多，但还是提醒大家不要用油画颜料、丙烯或水粉来分染花瓣。最好用水色颜料分染，它通透性较好，石色会使花朵通透性变差。水色一般有花青、藤黄、曙红、胭脂；石色有朱砂、朱磦、钛白、赭石、石青和石绿等。

唐寅

请问悲鸿大师，鉴于您多年作画的经验以及对中西绘画的了解，一定有许多心得，花瓣能不能像西画一样点高光呢？

中国画中没有点高光一说，中国画的花瓣会用钛白提亮、勾白等，但不会直接点高光；
西画花朵则是用颜色相衔接彩，受光部分会调和亮色而画，最后点高光。
如右图中区别。

徐悲鸿

第四章

炎炎夏日，
用惬意弄墨带来徐徐清凉

第三章我们描绘了春之景，现在又吹来了夏的风。面对炎炎的夏日，我们会用惬意的笔墨带来徐徐的清凉。

在这一章里，我们会告诉大家在描绘翠鸟这种颜色较丰富的鸟类时，该如何进行丝毛。面对有透明翅膀的昆虫，又该怎么

描绘出翅膀的透明质感等问题。

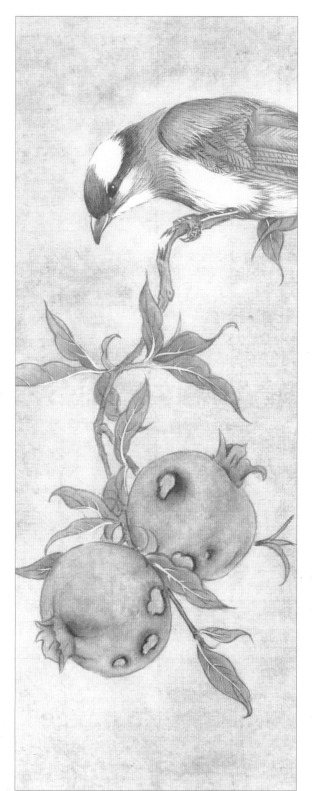

工笔花鸟设色方式

按照设色的类型来区分，工笔画大致可以分为淡彩和重彩两种，其实区别就在于用色彩的鲜艳度和明度的不同。但随着画风、画格的发展，现在也发展出撞色、水墨、单彩等不同的设色风格。

摇扇运笔的夏日午后

出泥不染心
荷花

"看取莲花净，应知不染心。"对于荷花的描绘，不论是写意还是工笔，从古至今差不多都是描绘得最多的对象了，我们当然也不能错过。

所用颜料

本案例需要用到以下的几种颜料：
钛白、曙红、胭脂、藤黄、花青、赭石、石绿和朱磦。

白描线稿 勾勒白描线稿时要区分出花与枝干的墨色。花瓣用淡墨，枝干和花蕊墨色较深。

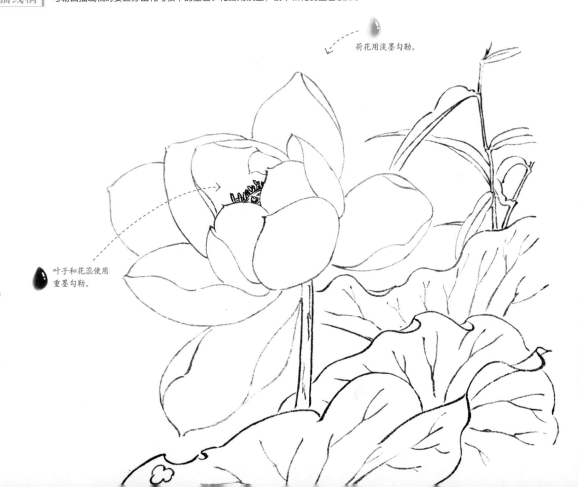

荷花用淡墨勾勒。

叶子和花蕊使用
重墨勾勒。

荷花染色

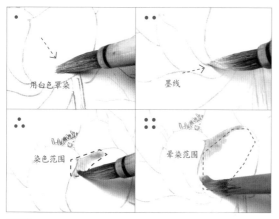

用白色罩染

墨线

染色范围

晕染范围

> 先用白色罩染花瓣，注意不要整体平涂，要留出墨线，然后分染花瓣。

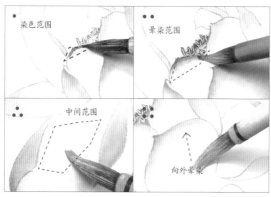

染色范围

晕染范围

中间范围

向外晕染

> 用曙红进一步分染，加深染色的时候缩小染色范围，加强层次感，然后再分染花瓣中间白色部分。

点染

用浓度较大的藤黄点染花蕊。

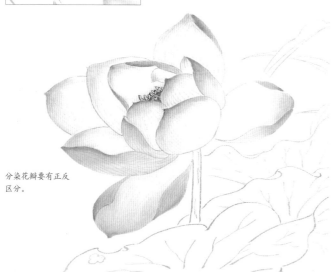

分染花瓣要有正反区分。

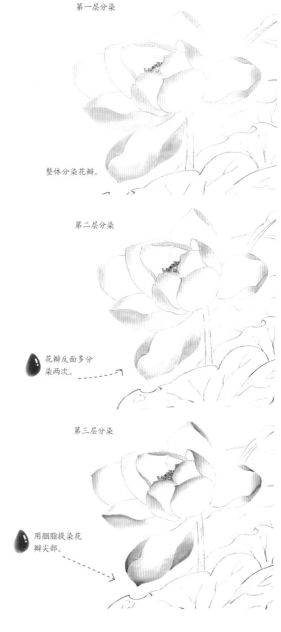

第一层分染

整体分染花瓣。

第二层分染

花瓣反面多分染两次。

第三层分染

用胭脂提染花瓣尖部。

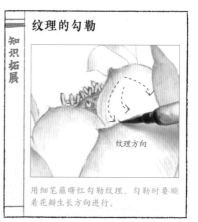

纹理的勾勒

知识拓展

纹理方向

用细笔蘸曙红勾勒纹理，勾勒时要顺着花瓣生长方向进行。

67

荷叶的染色

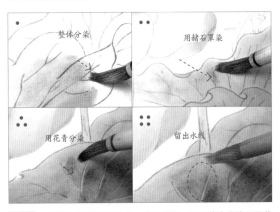

第一层分染

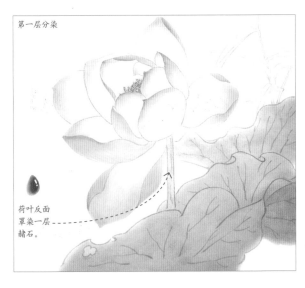

荷叶反面罩染一层赭石。

三 用花青加藤黄调出汁绿，分染荷叶。再用花青分染正面荷叶，用赭石罩染荷叶反面。

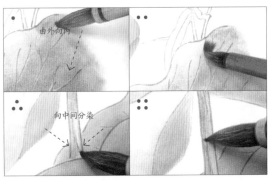

分开分染

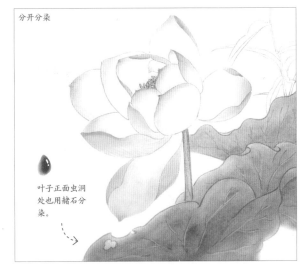

叶子正面虫洞处也用赭石分染。

四 用赭石分染反面荷叶，分染时由外向内分染。最后用汁绿分染荷花枝干。

深入分染

继续分染荷叶。

整体罩染

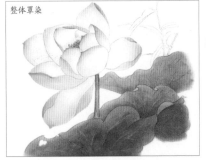

整体罩染汁绿。

正面与反面荷叶的染色

知识拓展

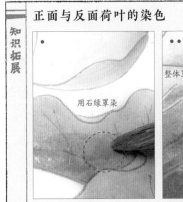

用石绿罩染

整体罩染

1. 荷叶反面用石绿罩染两次，进行分染。
2. 荷叶正面用汁绿分染后，适当加入淡墨分染，分染两次，罩染一次。

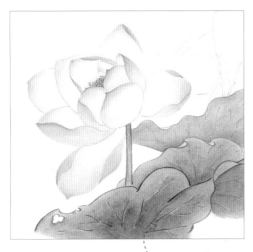

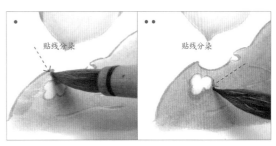

貼线分染

貼线分染

五 虫孔的染色，紧贴线用墨再用赭石分染，最后在线上用胭脂提染，加强斑驳的感觉。

用重墨复勾荷叶的轮廓线条。

知识拓展

水草染色

正

误

颜色太深

两张水草染色方法都没错。先用墨分染，然后用汁绿分染，最后反向用赭石分染。由于水草属于远处的衬景，不能当作主体来画，染色要浅于近处荷叶，不能抢了观众对主体物的关注。

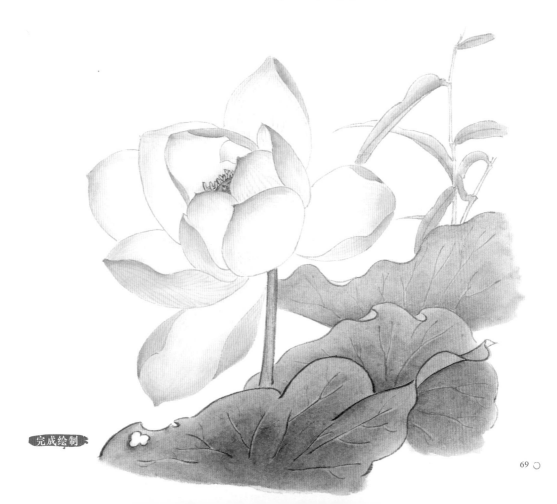

完成绘制

振翼修形容
翠鸟

"翠鸟时来集，振翼修形容。"自古对于鸟儿的描绘多不胜数，翠鸟也是较受欢迎的题材。下面就让我们用手中的画笔来诠释一只翠鸟的"振翼修形容"。

所用颜料

翠鸟相对其他鸟类，色彩较为靓丽。本案例需要用到以下几种颜料：钛白、酞青蓝、花青、藤黄、朱磦和赭石。

用淡墨勾勒背部身体羽毛。

白描线稿

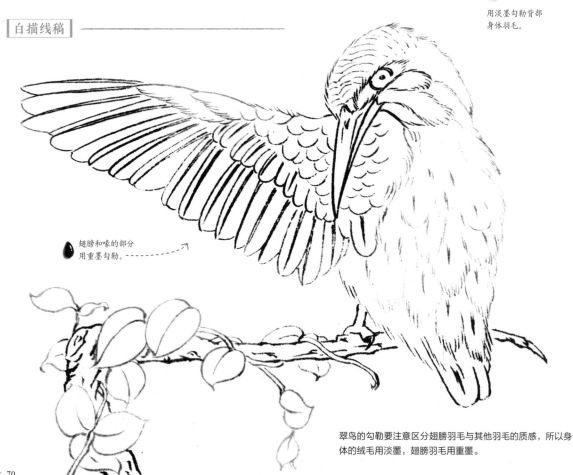

翅膀和喙的部分用重墨勾勒。

翠鸟的勾勒要注意区分翅膀羽毛与其他羽毛的质感，所以身体的绒毛用淡墨，翅膀羽毛用重墨。

用墨的染色

一 用淡墨分染翠鸟的喙部、眼睛和头部。

向下分染

向上分染

第一层分染

由头部入手开始进行分染。

嚎部染色时留一条水线。

第二层分染

加深喙部和眼睛的颜色。

二 分染身体的时候，先分染羽毛，然后分染整体，从羽毛根部向外分染。

染色范围

晕染范围

第三层分染

分染身体的羽毛。

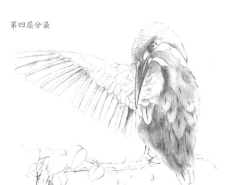
第四层分染

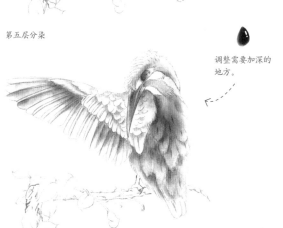
第五层分染

调整需要加深的地方。

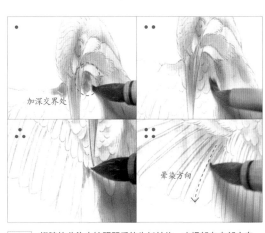
加深交界处

晕染方向

三 翅膀的分染也按照羽毛的生长结构，由根部向尖部方向一片一片分染。

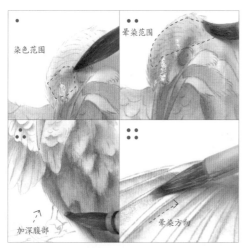

整体染色 ————————————————

染色范围

晕染范围

加深腹部

晕染方向

四 先用花青分染翠鸟身体的蓝色部分，然后用赭石分染头部以及腹部。翅膀则由外向内分染一层赭石。

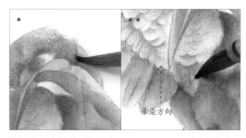

晕染方向

五 用酞青蓝分染花青分染过的地方，翅膀的地方反向分染酞青蓝，由外向内分染。

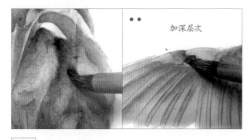

加深层次

六 用墨分染翅膀暗部，加深层次感。

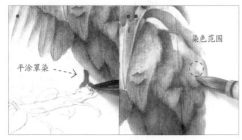

平涂罩染

染色范围

七 用朱磦罩染脚部。用白色提染翅膀中间部分，表示翠鸟的白色纹理。

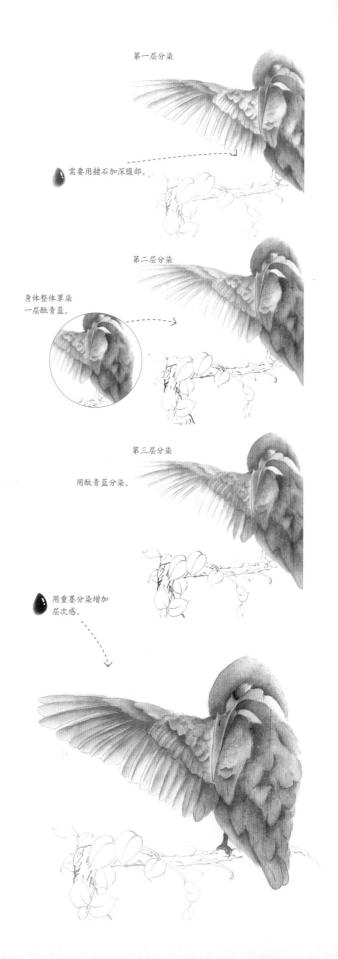

第一层分染

需要用赭石加深腹部。

第二层分染

身体整体罩染一层酞青蓝。

第三层分染

用酞青蓝分染。

用重墨分染增加层次感。

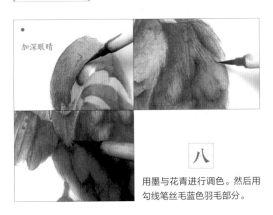

加深眼睛

八 用墨与花青进行调色。然后用勾线笔丝毛蓝色羽毛部分。

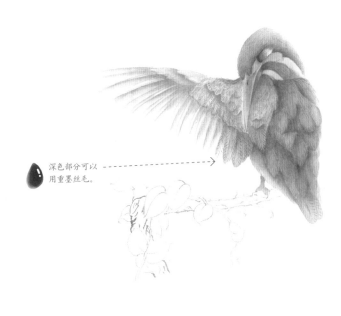

深色部分可以用重墨丝毛。

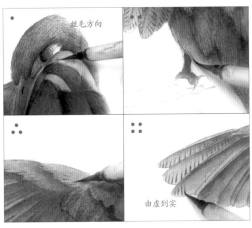

丝毛方向

由虚到实

九 用稍浓一点的朱磦丝毛头部赭石部分，腹部和展开的羽毛也用朱磦丝毛。

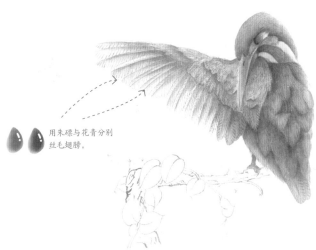

用朱磦与花青分别丝毛翅膀。

白色斑点的排列不要太整齐。

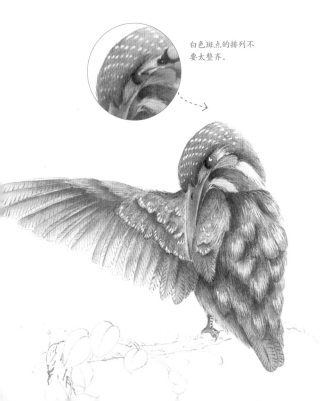

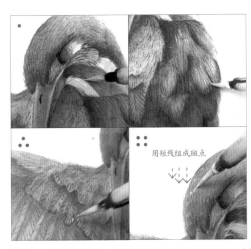

用短线组成斑点

十 用白色分染眼角，再用白色丝毛翠鸟的白色纹理和头部的白色斑点。

树的染色

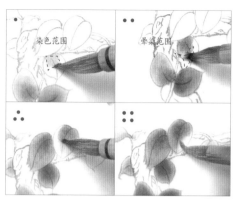

染色范围

晕染范围

| 十 | 一 | 用淡墨将每片叶子分染，然后继续用汁绿分染。 |

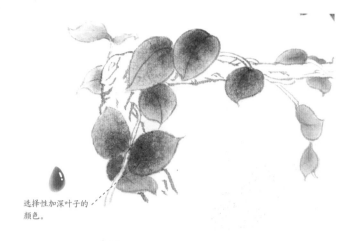

选择性加深叶子的
颜色。

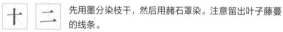

疤处分染

留出藤蔓

| 十 | 二 | 先用墨分染枝干，然后用赭石罩染。注意留出叶子藤蔓的线条。 |

藤蔓与叶子衔接
处，适当用赭石
分染一点。

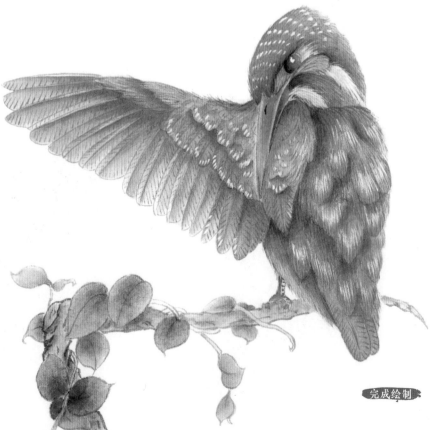

完成绘制

抓住七月流火的尾巴，享受最舒适的夏夜

一朵佳人玉钗上，只疑烧却翠云鬟

石榴与白头翁

有了前几节的学习基础，本节我们将做一个组合的工笔花鸟练习。绘制组合物体时，注意不同物体相互之间的关系，例如鸟与枝条的稳定关系，枝条与水果的衔接关系，以及鸟与水果的沟通关系等，都是作画时需要着重注意的点。

白描线稿 组合画面的勾勒要更注意墨色的变化。这里对白头翁的翅膀羽毛和石榴枝干用重墨勾勒，淡墨勾勒绒毛部分和石榴的叶子、果实。

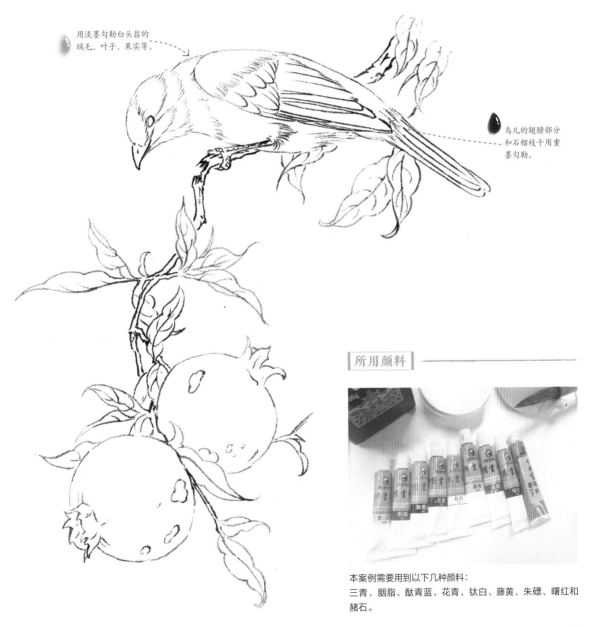

用淡墨勾勒白头翁的绒毛、叶子、果实等。

鸟儿的翅膀部分和石榴枝干用重墨勾勒。

所用颜料

本案例需要用到以下几种颜料：
三青、胭脂、酞青蓝、花青、钛白、藤黄、朱磦、曙红和赭石。

墨的染色

第一层分染

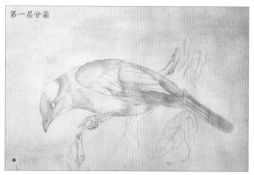

第二层分染

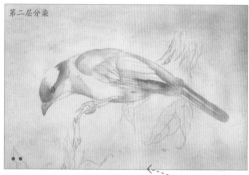

分染之前用赭石加墨调色，整体做一个底的处理。

脚部也要用淡墨分染。

向内分染

加深墨色分染

交界处

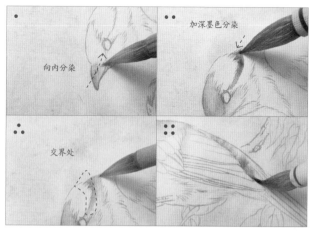

一 用淡墨分染白头翁的头部和身体部分，注意留出白头翁"白头"的部分。

为眼睛染色

加深墨色分染

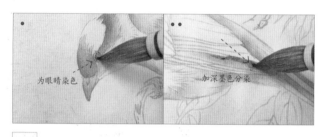

二 加深眼睛的墨色。用淡墨多分染几次翅膀和"白头"的交接处。

根据画面调整挑染加深翅膀与身体的接触部分。

用赭石染色

用翠绿染色

提染头部

分染方向

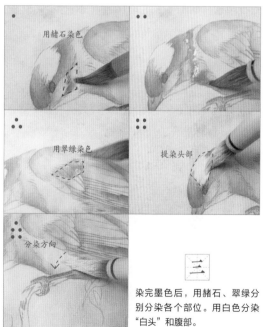

三

染完墨色后，用赭石、翠绿分别分染各个部位。用白色分染"白头"和腹部。

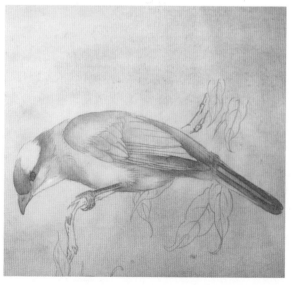

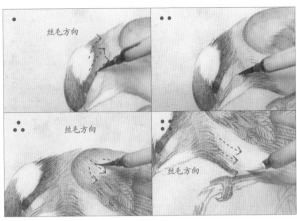

四 用水分较少的重墨丝毛头部黑色地方和翅膀羽毛。用赭石丝毛脖颈及胸部，白色的地方用白色丝毛。

根据需要调整丝毛，勾勒喙上和脚上的白色。

知识拓展

丝毛的自然过渡

交叉丝毛

交叉丝毛

为了表现不同颜色羽毛自然的衔接，在交接处不同颜色的线条不要重合在一起，要交叉丝毛。

石榴树的染色

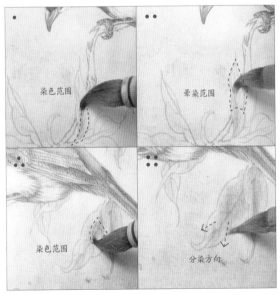

染色范围

晕染范围

染色范围

分染方向

五 用淡墨依次分染石榴叶子部分。选择性加深鸟儿后方的叶子部分，让叶子有老叶与新叶的区分。

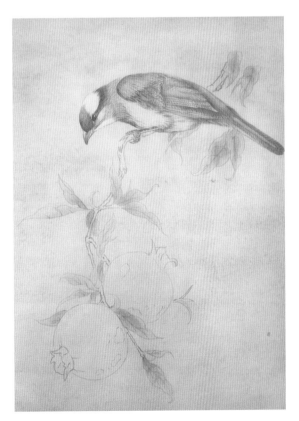

叶子的分染还要能表现出叶子的正反面关系。

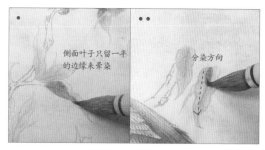

侧面叶子只留一半的边缘来晕染

分染方向

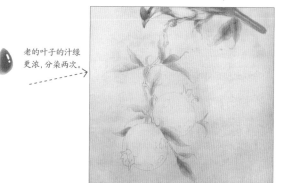

老的叶子的汁绿更浓，分染两次。

六 用花青和藤黄调出汁绿，继续分染叶子部分。

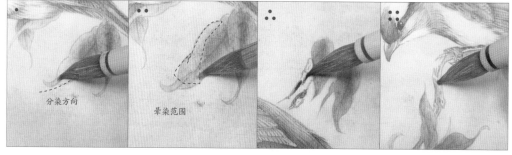

分染方向

晕染范围

用赭石罩染枝干后再用淡墨挑染，增加质感。

七 一般用赭石分染较老的叶子。枝干的染色还是先分染淡墨，然后用赭石罩染。

用翠绿对嫩叶进行分染。

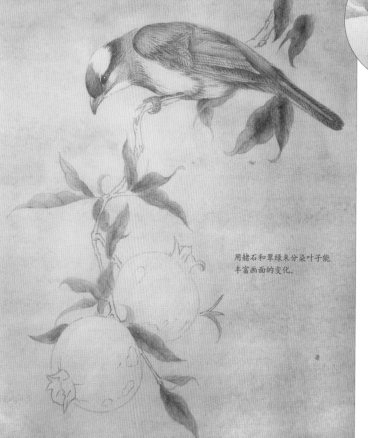

用赭石和翠绿来分染叶子能丰富画面的变化。

细节处理

点染胭脂

复勾叶脉

工笔画最后细节的处理，大多会处理深色部分和提亮部分。例如，这里把老叶子边缘用胭脂加深了，也复勾了叶脉部分。

八

用藤黄整体罩染石榴，然后用淡墨分染。果实尖部和结疤处相对墨色较重，要多分染两次。

罩染

向外分染

用胭脂勾勒出疤的轮廓。

九

用重墨加深疤处的分染。然后用曙红从疤处向外分染。最后用白色勾勒叶脉，让画面有明暗对比。

加深疤痕

染色范围

晕染范围

用白色复勾

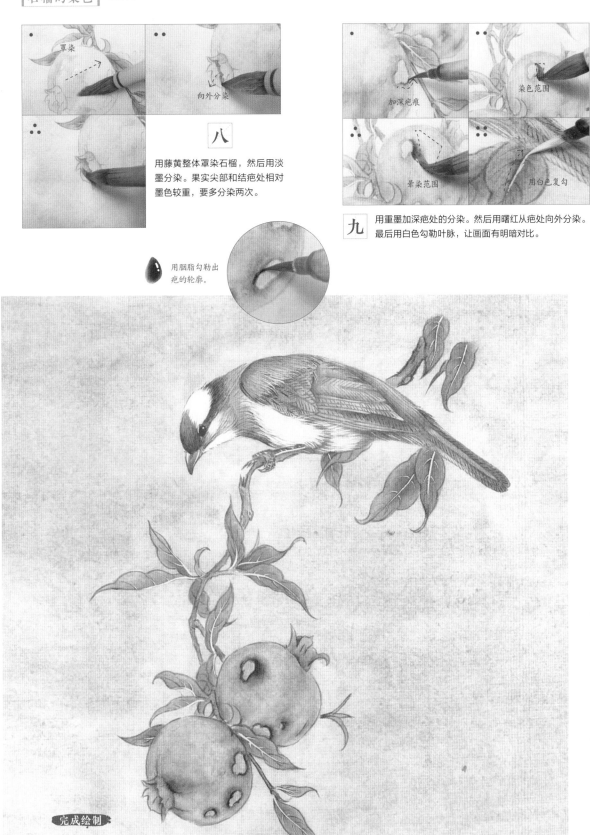

完成绘制

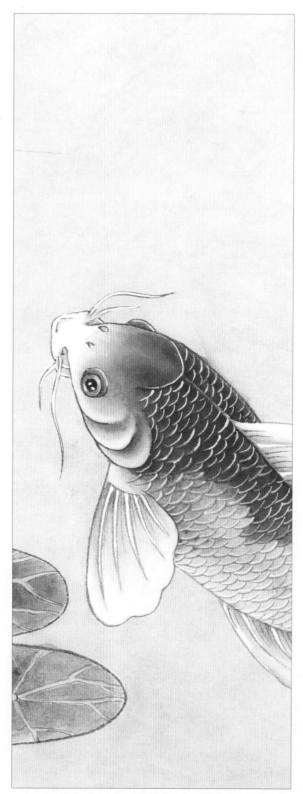

第五章

秋高气爽，
不妨用画去记录丰收

秋天不是万物凋零的季节，相反，有着无数生物在争奇斗艳。虽然秋天带有些许萧瑟感，但也不失为抒情的季节。所以在这一章里，我们就用在秋天看到的那些花、那些物来作练习，试试用笔下千秋画出秋日盛情。

白色颜料的选择

其实除了钛白以外，国画所用白色还有很多种，通常可以分为金属白和矿物白。例如钛白、铅白等都属于金属白。但金属白有一个缺点，就是时间长了会受氧化而变黑。这也是大家看到北魏时期的壁画，人物皮肤发黑的原因，因为北魏时期用的白色主要就是铅白。

而以白垩土、蛤粉等制成的白色，则为矿物白。相比金属白而言，矿物白不易变色，但它的融合度较低，使用时粉质较重，从而影响上色效果。

舒适的天气能画出暖暖的色调

绿珠醉初醒
葡萄

葡萄是工笔题材里常见的内容，因为在很早以前，它的身影就出现在人们日常的水果名单中，也常出现在画家的笔下。绘制葡萄，最重要的是绘制出葡萄的剔透，以及葡萄颜色的鲜艳欲滴，以提起人们的胃口。

本案例需要用到以下几种颜料：
紫色、胭脂、翡翠绿、朱砂、石绿、钛白。

| 白描线稿 |

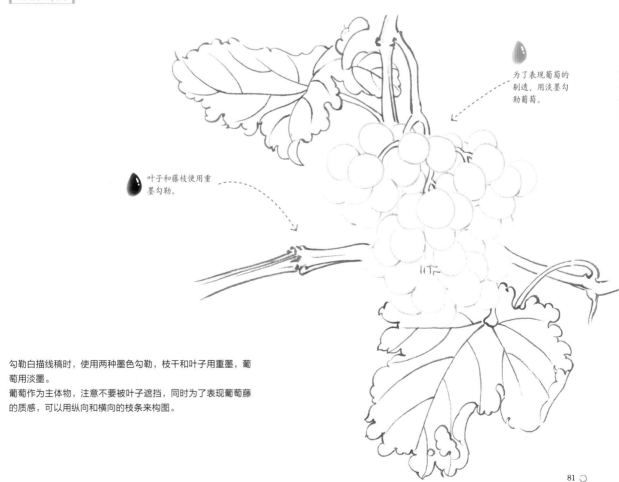

为了表现葡萄的剔透，用淡墨勾勒葡萄。

叶子和藤枝使用重墨勾勒。

勾勒白描线稿时，使用两种墨色勾勒，枝干和叶子用重墨，葡萄用淡墨。
葡萄作为主体物，注意不要被叶子遮挡，同时为了表现葡萄藤的质感，可以用纵向和横向的枝条来构图。

叶子与枝干的染色

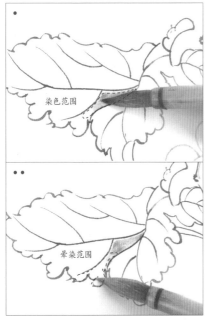

染色范围

晕染范围

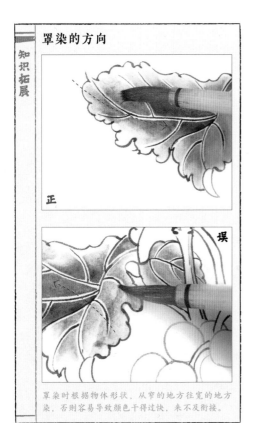

叶脉将叶子分出了许多区域，在每一个区域里靠近主叶脉的地方开始染色，用分染的方法向叶子边缘拖染。

罩染的方向

正

误

罩染时根据物体形状，从窄的地方往宽的地方染，否则容易导致颜色干得过快，来不及衔接。

第一层分染

三分翡翠，一分重墨，六分清水。

第二层分染

分染时注意将叶脉左右两侧留出一些空白空间。

第三层分染

在红框范围内再次分染，表现叶子的空间关系。

局部分染

在上一步的基础上加入少许清水减淡颜色。

罩染加深

用减淡后的颜色整体罩染叶子。

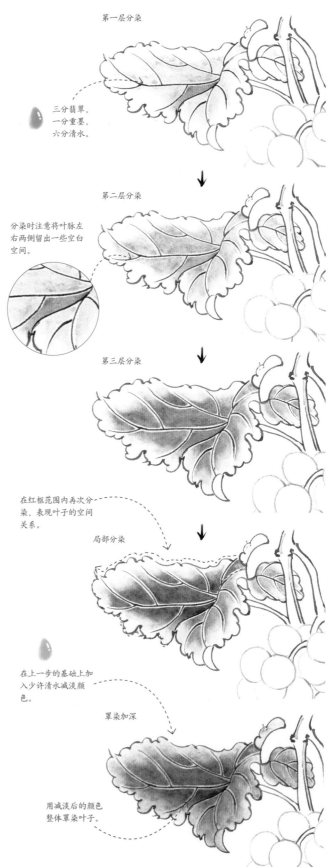

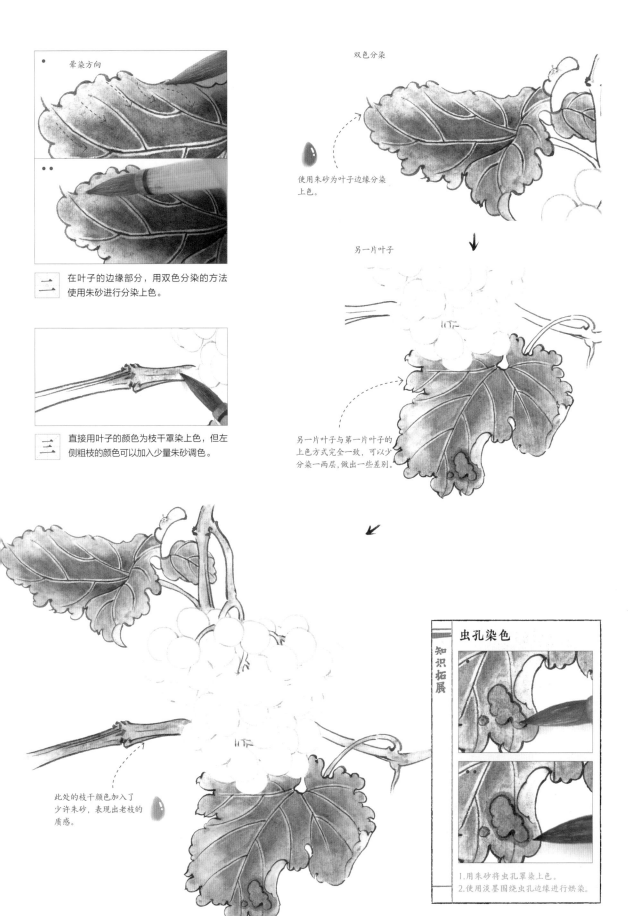

晕染方向

双色分染

使用朱砂为叶子边缘分染
上色。

二 在叶子的边缘部分，用双色分染的方法
使用朱砂进行分染上色。

另一片叶子

三 直接用叶子的颜色为枝干罩染上色，但左
侧粗枝的颜色可以加入少量朱砂调色。

另一片叶子与第一片叶子的
上色方式完全一致，可以少
分染一两层，做出一些差别。

此处的枝干颜色加入了
少许朱砂，表现出老枝的
质感。

知识拓展

虫孔染色

1.用朱砂将虫孔罩染上色。
2.使用淡墨围绕虫孔边缘进行烘染。

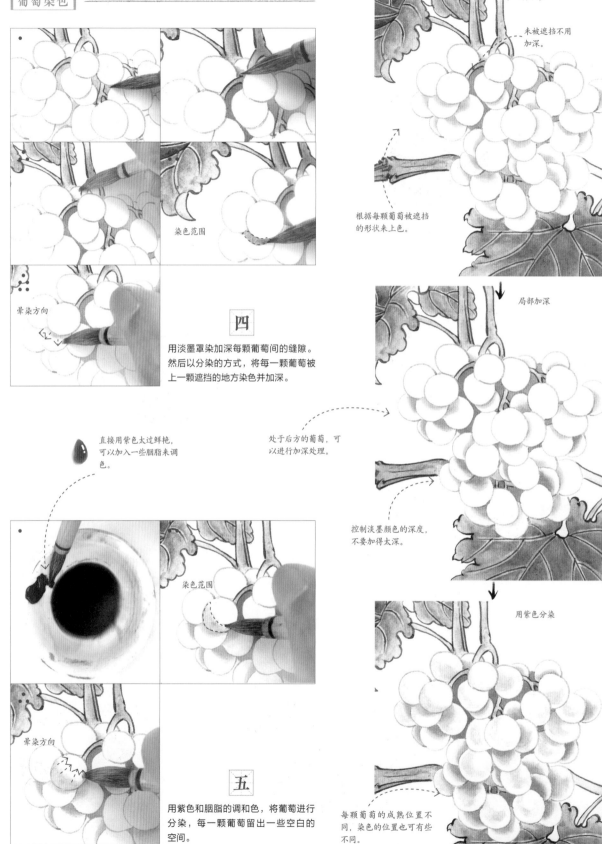

染色范围

晕染方向

四

用淡墨罩染加深每颗葡萄间的缝隙。然后以分染的方式，将每一颗葡萄被上一颗遮挡的地方染色并加深。

直接用紫色太过鲜艳，可以加入一些胭脂来调色。

染色范围

晕染方向

五

用紫色和胭脂的调和色，将葡萄进行分染，每一颗葡萄留出一些空白的空间。

第一层分染

未被遮挡不用加深。

根据每颗葡萄被遮挡的形状来上色。

局部加深

处于后方的葡萄，可以进行加深处理。

控制淡墨颜色的深度，不要染得太深。

用紫色分染

每颗葡萄的成熟位置不同，染色的位置也可有些不同。

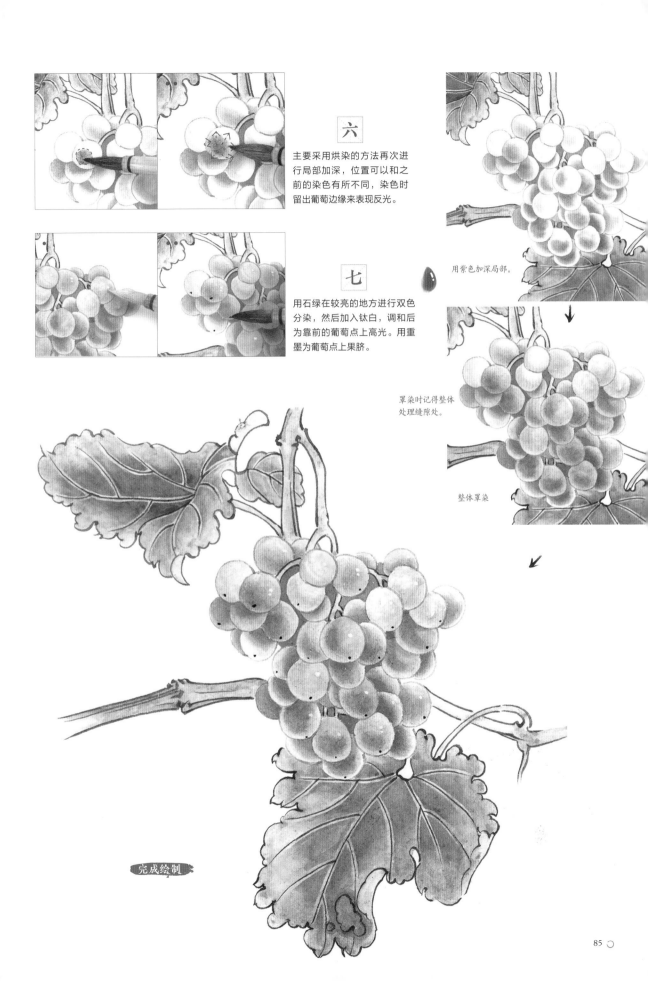

六

主要采用烘染的方法再次进行局部加深，位置可以和之前的染色有所不同，染色时留出葡萄边缘来表现反光。

七

用石绿在较亮的地方进行双色分染，然后加入钛白，调和后为靠前的葡萄点上高光。用重墨为葡萄点上果脐。

用紫色加深局部。

罩染时记得整体处理缝隙处。

整体罩染

完成绘制

相思枫叶丹
红叶

"山远天高烟水寒，相思枫叶丹。"对于颜色很鲜艳的事物，人们大多都莫名的喜爱。本节我们就将带领大家一起来渲染充满相思情的红叶。

本案例需要用到以下几种颜料：
曙红、胭脂、藤黄、花青、朱砂和赭石。

白描线稿

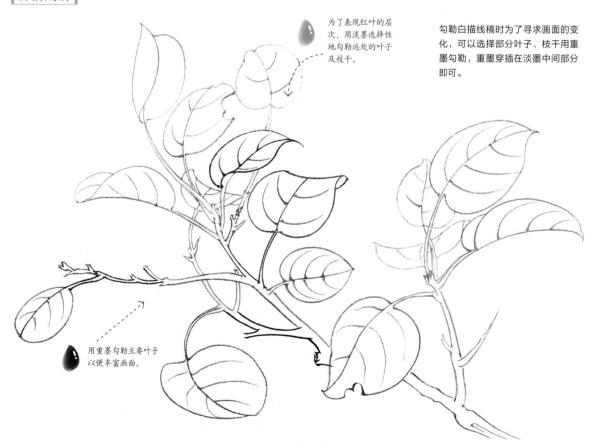

为了表现红叶的层次，用淡墨选择性地勾勒远处的叶子及枝干。

勾勒白描线稿时为了寻求画面的变化，可以选择部分叶子、枝干用重墨勾勒，重墨穿插在淡墨中间部分即可。

用重墨勾勒主要叶子以便丰富画面。

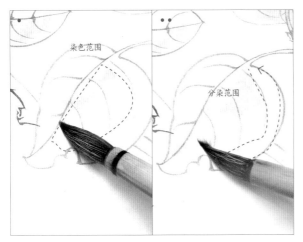

染色范围

分染范围

一 红叶由于整体呈红色，所以染色面积扩大，分染痕迹需要减弱，多次叠加分染。

色调的统一

为了作品的整体效果，两种不同的颜色搭配时，尽量选择颜色相近的色彩进行染色，形成色调的统一。

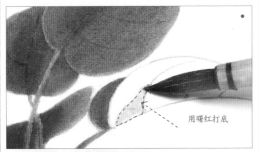

用曙红打底

清水笔范围

为了色调的统一，在绘制叶子反面时可以先用曙红打底，然后用赭石分染，分染还是依据叶子的筋脉进行。

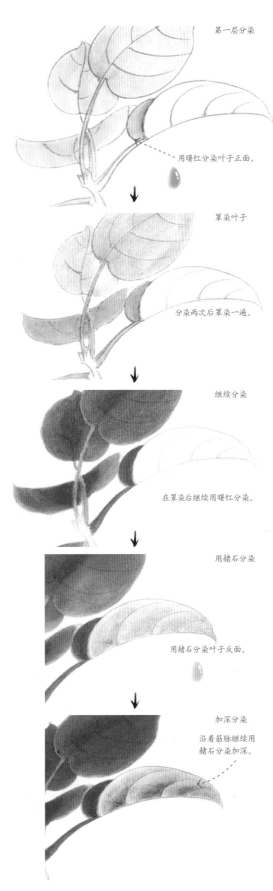

第一层分染

用曙红分染叶子正面。

罩染叶子

分染两次后罩染一遍。

继续分染

在罩染后继续用曙红分染。

用赭石分染

用赭石分染叶子反面。

加深分染

沿着筋脉继续用赭石分染加深。

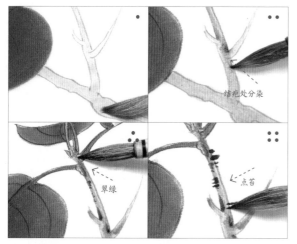

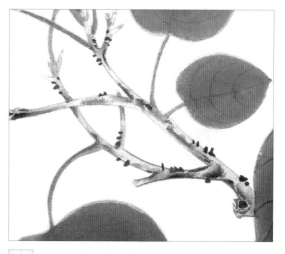

二 用赭石罩染一层枝干，然后加墨进行分染。在树尖嫩芽处用花青加藤黄调出翠绿色点染。最后用胭脂加曙红点缀枝干。

三 整体挑染枝干的深色部分，完成绘制。

用墨线复勾局部叶子筋脉。

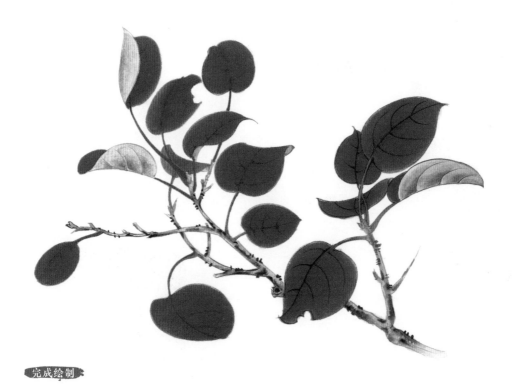

完成绘制

来一场对自己画画的秋收

应逐南风落
桂花

工笔画是属于比较精细的画种，所以在创作时常常会遇到很多细小的地方需要去渲染。本节我们就学习小面积上色的技巧。

本案例需要用到以下几种颜料：
胭脂、藤黄、花青、钛白、朱砂、石绿和赭石。

白描线稿

勾勒桂花白描线稿时，使用两种墨色勾勒。枝干和叶子用重墨，桂花用淡墨。
绘制桂花时，注意要以组团的形式画，不要将花朵分开。叶子与花朵之间要有相互呼应的关系，可适当添加一些遮挡关系。

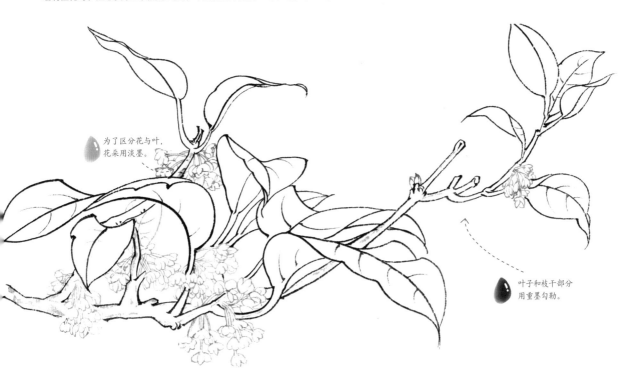

为了区分花与叶，
花朵用淡墨。

叶子和枝干部分
用重墨勾勒。

花朵的染色

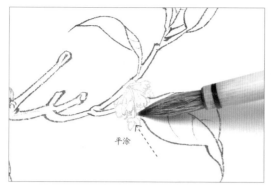

平涂

先用白色平涂所有花朵，罩染上一层底色。染色时注意不要染出墨线外。

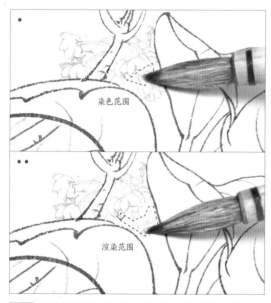

染色范围

渲染范围

整体分染桂花，要一簇一簇地分染，并不是单个分染。

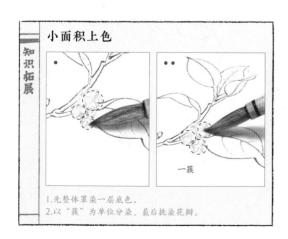

小面积上色

一簇

1.先整体罩染一层底色。

2.以"簇"为单位分染，最后挑染花瓣。

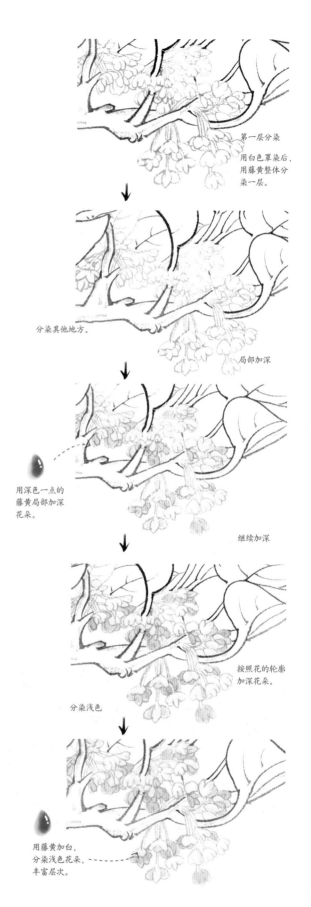

第一层分染

用白色罩染后，用藤黄整体分染一层。

分染其他地方。

局部加深

用深色一点的藤黄局部加深花朵。

继续加深

按照花的轮廓加深花朵。

分染浅色

用藤黄加白，分染浅色花朵，丰富层次。

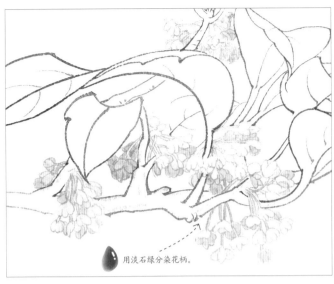

三　用藤黄加入少量赭石，分染花朵根部以及有遮挡面的花朵。

五　用淡石绿分染花柄部分。花柄由两端向中间分染，离花朵和枝干部分近的地方颜色较深。

用淡石绿分染花柄。

叶子的调色

在为叶子染色时常常会遇到墨色偏一点蓝色的情况。

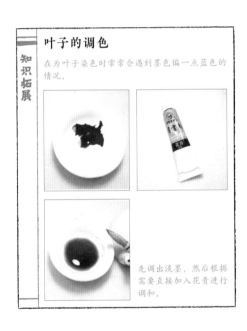

先调出淡墨，然后根据需要直接加入花青进行调和。

调色分染

用花青加墨分染叶子。

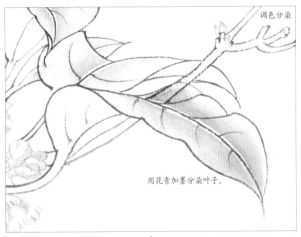

深入分染

分染颜色到呈现青黑色。

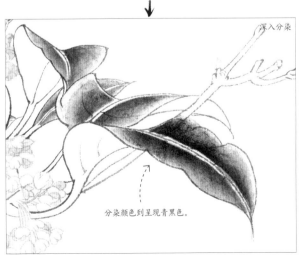

空白线

四　用花青加墨分染叶子，在叶子中间筋脉处留点空白。

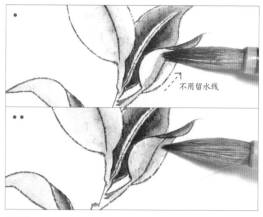

不用留水线

六 用花青加藤黄调出的绿色分染叶子反面，不用留出空白的线条。

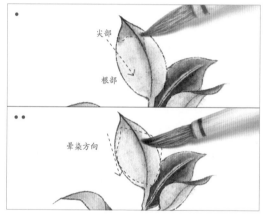

尖部

根部

晕染方向

七 用朱砂加赭石分染叶子的边缘和叶尖部分。分染时由尖向根部分染。

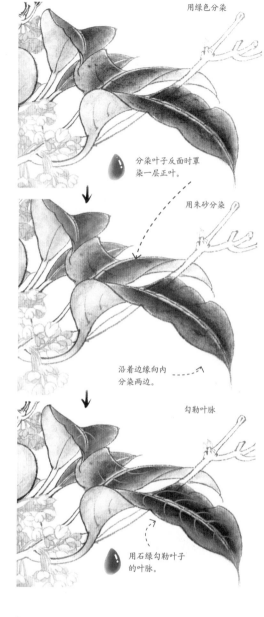

用绿色分染

分染叶子反面时罩染一层正叶。

用朱砂分染

沿着边缘向内分染两边。

勾勒叶脉

用石绿勾勒叶子的叶脉。

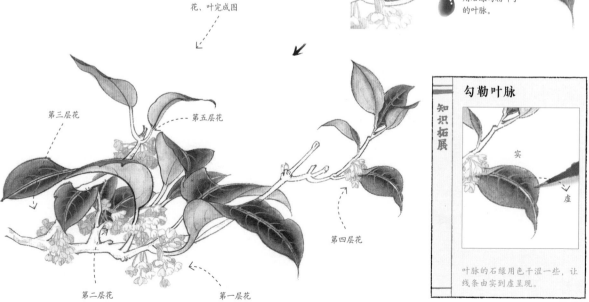

花、叶完成图

第三层花

第五层花

第四层花

第二层花

第一层花

知识拓展

勾勒叶脉

实

虚

叶脉的石绿用色干湿一些，让线条由实到虚呈现。

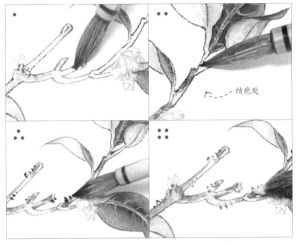

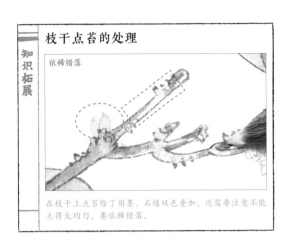

枝干点苔的处理

依稀错落

在枝干上点苔除了用墨、石绿双色叠加，还需要注意不能点得太均匀，要依稀错落。

八 先用一层淡淡的赭石罩染枝干。用墨加入赭石分染树枝的结疤处。用浓墨在枝干上点苔，增加枝干的质感。用石绿在苔上复点一层，增强层次感。

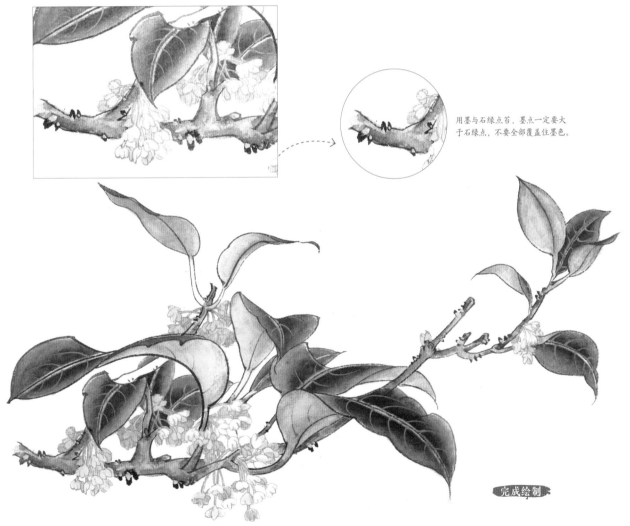

用墨与石绿点苔，墨点一定要大于石绿点，不要全部覆盖住墨色。

完成绘制

珠粳锦鲤，相留恋，又经岁
锦鲤与蜘蛛

人们画鱼不仅是为了表现其俏皮可爱的形象，同时也是抒发自身的一种隐逸和淡泊的内心状态。并且，锦鲤、蜘蛛等物象在中国传统文化中，都是代表吉祥喜庆的形象，这样的画从立意上来讲，就是讨喜的。接下来，就让我们一起去完成一幅《锦鲤蜘蛛图》吧！

所用颜料

本案例需要用到以下几种颜料：
曙红、胭脂、藤黄、花青、钛白、朱砂、朱磦、石青、石绿和赭石。

白描线稿

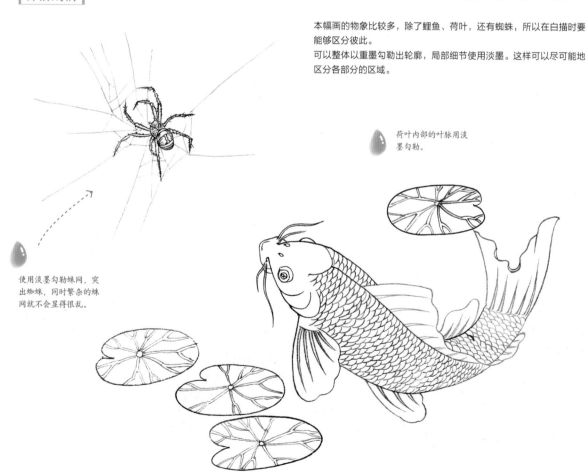

本幅画的物象比较多，除了鲤鱼、荷叶，还有蜘蛛，所以在白描时要能够区分彼此。
可以整体以重墨勾勒出轮廓，局部细节使用淡墨。这样可以尽可能地区分各部分的区域。

荷叶内部的叶脉用淡墨勾勒。

使用淡墨勾勒蛛网，突出蜘蛛，同时繁杂的蛛网就不会显得很乱。

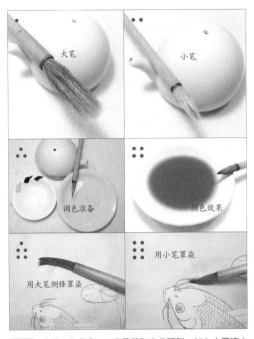

留出鱼头与荷叶是
为了表现水面与水
下的区别。

 使用一分花青、三分藤黄和半分胭脂，加入大量清水调和，然后用大笔或排刷将此色均匀刷在纸面上，但要空出鱼头和荷叶的区域。

底色调色技巧

知识拓展

正　误

调和底色时，控制颜色分量是难点，所以不妨先放置一盘清水，逐步地加入颜色进去。

锦鲤 ————

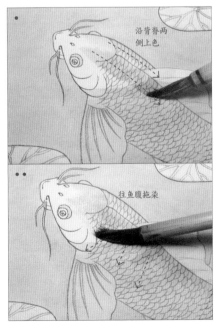

沿背脊两
侧上色

往鱼腹拖染

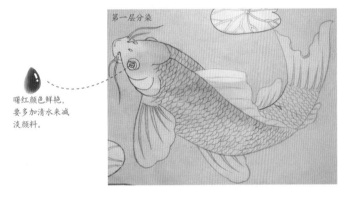

第一层分染

曙红颜色鲜艳，
要多加清水来减
淡颜料。

四层分染

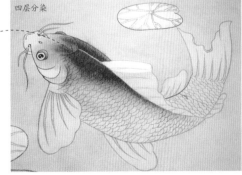

背脊处留出一条
水线。

 使用曙红，沿着锦鲤的背脊两侧行笔，从头部一直画到尾部，然后再用清水笔向腹部拖染。

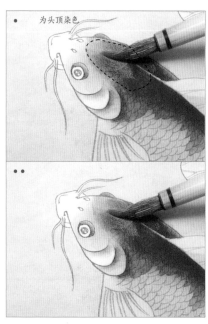

为头顶染色

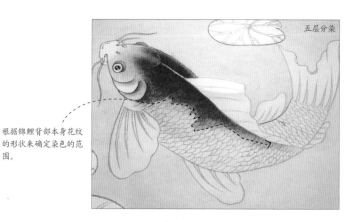

五层分染

根据锦鲤背部本身花纹的形状来确定染色的范围。

三 使用曙红，从头顶往嘴部染色，然后使用清水笔均匀晕染。

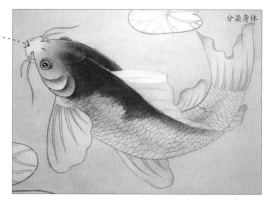

分染身体

在锦鲤的嘴部褶皱上染一层曙红。

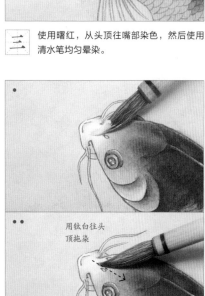

用钛白往头顶拖染

四 用钛白从嘴部往头部染色，然后使用清水笔晕染。这里用到了接染的技法，即白色和红色相互接染。

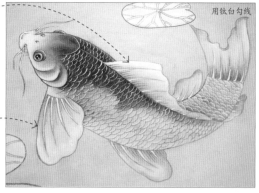

用钛白勾线

用勾线笔勾勒鱼鳍上的纹理。

用少许淡墨为鲤鱼的身体染色，鱼鳍部分，适当加深颜色。

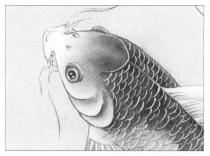

五 使用勾线笔蘸取钛白，沿着鱼鳞的边缘，勾出它的轮廓。

提白

知识拓展

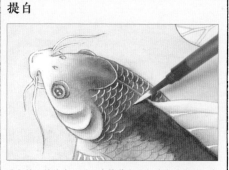

面积很小的地方，可以直接蘸取不加清水的钛白，直接绘制提白。

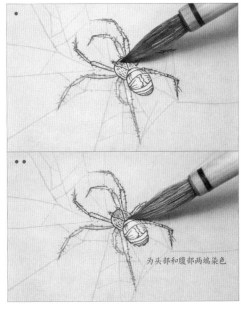

在足部的关节处染色，
然后向中间部分拖染。

为头部和腹部两端染色

六

蘸取淡墨，分别将蜘蛛的头部和腹部两端染色，然后用墨将足的关节处染色，使用分染的方法均匀染色。

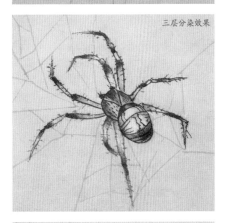

第一层分染

三层分染效果

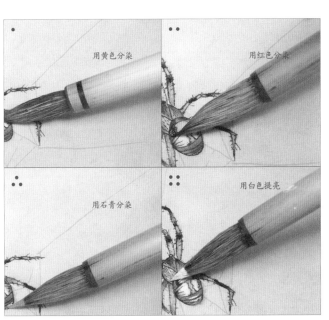

用黄色分染

用红色分染

用石青分染

用白色提亮

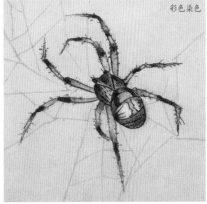

彩色染色

七 用淡墨染色后，在水分还未干的情况下，直接蘸取藤黄、曙红以及石青为蜘蛛身上的花纹部分染色。最后使用钛白提白。

用到了很多颜色，颜色较干的情况下，颜色之间不能相互融合，所以要先在水分多的情况下绘制。最后还可以用清水笔适当晕染颜色衔接处。

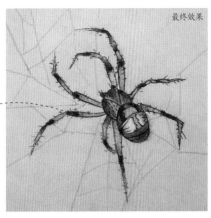

最终效果

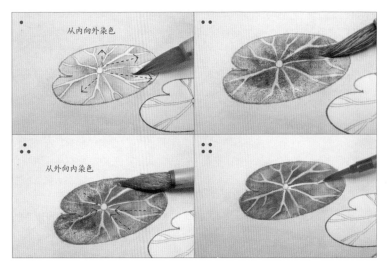

从内向外染色

从外向内染色

每一片叶子的染色方法一样，但染色顺序可以有所区别，染色的层数也可以适当减少或增加。

八 先用淡墨将荷叶表面除了叶脉的地方全部分染，中心深边缘浅。然后使用橄榄绿整体罩染两层。待水分干后，使用朱磦在叶子边缘处染色，往中心部分晕染开。最后使用勾线笔蘸取钛白色，直接提亮叶脉即可。

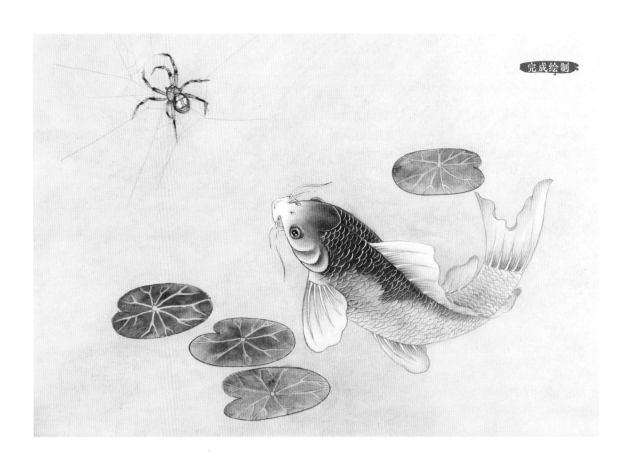

完成绘制

处理工笔鳞介的斑纹的特殊技法

工笔鳞介在花鸟画中具有举足轻重的地位，画出鳞介的斑纹能使你的画面效果更加生动活泼。一幅好的鳞介图除了有好的整体效果外，细节处理也是相当关键的。在本章里，我们除了讲述各种各样的花卉外，还示范了鳞介的绘制技巧。而在绘制鳞介时，处理工笔鳞介的斑纹非常重要。

请问伯年前辈，我不怎么会画鱼鳞，在工笔中，鱼身上的鳞片对它的斑纹有影响吗？

首先，我们画鱼的鳞片时不能一味地将其当成平面花纹来画。要考虑鱼的身子是圆形的，所以在画鱼鳞的时候要根据鱼的体型勾画，这样会使整条鱼更有立体感。在画工笔鳞介时，鱼身鳞片的分布、大小和方向对斑纹有很大影响，斑纹根据鱼鳞的走向变化而变化。

任伯年

请问徐大师，绘制鳞介对颜色有什么特殊要求吗？石色和水色可不可以都用呢？

胶管颜料

画鳞介时，这些颜色都是可以用到的。但用石色时，我们应该注意要染得轻薄，切忌染得厚重，不然这样不仅会把鱼鳞的线盖掉，还会造成画面不通透、不轻薄的感觉。

徐渭

请问唐大师，鉴于您多年作画的经验以及对中国绘画的了解，鳞介斑纹染法上有什么讲究吗？

另："交叉分染法"是在鱼斑纹大面积上色完成后，把鱼鳞分成条组进行交叉分染。

画鳞介时，首先要勾线，其次画出斑纹的面积，然后使用交叉画法分染鳞片，这样鳞介的斑纹就出来了，而且非常具有体积感。

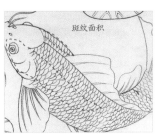

斑纹面积

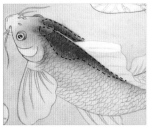

唐寅

冬日严寒，
也无法磨灭对画画的热情

「旋扑珠帘过粉墙，轻于柳絮重于霜。」随着冬日严寒的到来，我们也迎来了本书的最后一章。

在这一章里，我们将要对冬日里的花卉植物进行描绘，例如，梅花、水仙、白菜的绘制。除了这些，还有对白雪的描绘，以及多种物体的组合。

工笔画的技法分类

从古至今，中国画中工笔画占了很大一部分，相较于写意画，工笔画"有巧密而精细者"，更容易得到大众的认同。所以从这么悠久的发展历史来看，工笔画的技法也发展出了许多不同的形式。

例如有不经勾线就直接染色的没骨画，追求极致细腻的院体画等。大家在学习工笔画一段时间后，往往会找到一种自己喜欢的风格技法，接下来，选择一种风格进行深入学习即可。

在雪花纷飞的冬季画画

寒花寄愁绝
水仙

"是谁招此断肠魂，种作寒花寄愁绝。"水仙作为中国传统名花，它有着高洁傲岸的品质，是冬季里人们最喜爱的花卉之一。历代画家也多借此花抒发自己的情怀。

所用颜料

本案例需要用到以下几种颜料：
胭脂、花青、藤黄、钛白、三绿、鹅黄和赭石。

白描线稿

勾勒白描线稿时，使用两种墨色勾勒。花蕊和根部全部用重墨，叶子用淡墨，根部内部纹理也用淡墨。花瓣用淡墨，花瓣尖部用重墨加深，要注意与花瓣的过渡。

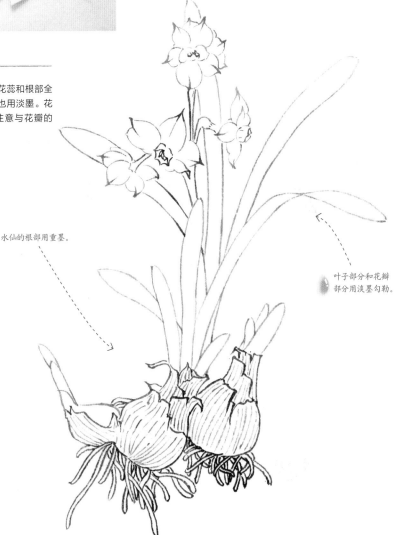

水仙的根部用重墨。

叶子部分和花瓣部分用淡墨勾勒。

叶子的染色

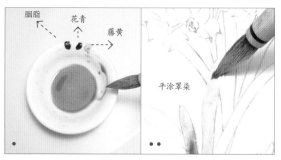

胭脂 **花青** **藤黄**

平涂罩染

一　为叶子反面染色。先用花青和藤黄调出翠绿，然后适当加点胭脂罩染叶子反面。

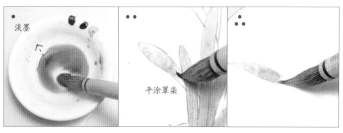

淡墨

平涂罩染

二　为叶子正面染色时，将叶子反面的颜色加深，颜色偏花青，然后加入少量淡墨罩染叶子正面。

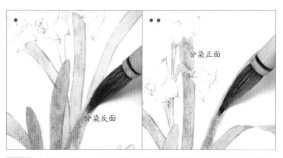

分染正面

分染反面

三　罩染完后，叶子正面与反面分别用刚才各自的颜色进行分染。

叶子正反面的区别表现

知识拓展

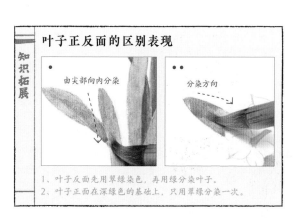

由尖部向内分染

分染方向

1、叶子反面先用翠绿染色，再用绿分染叶子。
2、叶子正面在深绿色的基础上，只用翠绿分染一次。

第一次染色

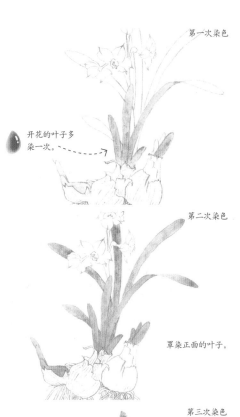

开花的叶子多染一次。

第二次染色

罩染正面的叶子。

第三次染色

枝干颜色和叶子反面颜色一样进行分染。

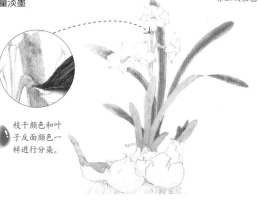

第四次染色

用淡墨分染叶子正面。

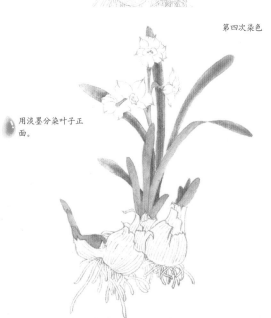

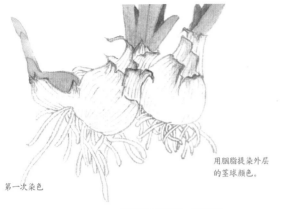

第一次染色

用胭脂提染外层的茎球颜色。

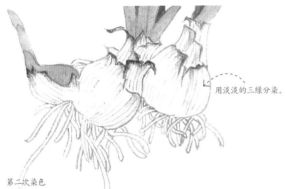

第二次染色

用淡淡的三绿分染。

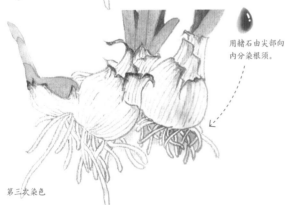

第三次染色

用赭石由尖部向内分染根须。

沿边缘分染

晕染范围

挑染纹理

四 水仙的茎球部分先用赭石分染，再用清水笔晕染，然后按照茎球纹理进行挑染。

染色范围

晕染方向

五 完成分染后，用淡淡的三绿整体分染一次茎球，由根部向四面进行。

填空

晕染方向

六 用淡墨填充根须内部被遮挡部分，由根部边缘向外分染。

用三绿分染花柄和枝干。

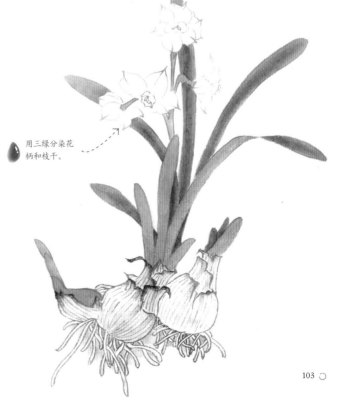

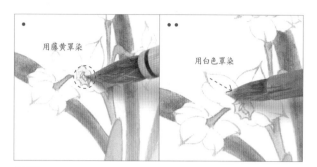

用藤黄罩染

用白色罩染

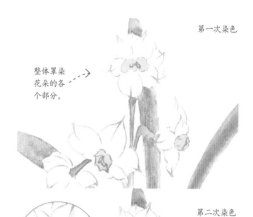

第一次染色

整体罩染
花朵的各
个部分。

第二次染色

用较浓的
白色直接
点花蕊。

七 用藤黄罩染花蕊，用白色罩染花瓣。

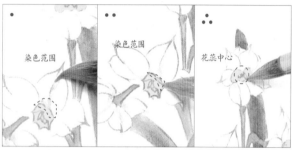

染色范围

染色范围

花蕊中心

八 用鹅黄和白进行调色，分染花瓣根部；然后用鹅黄分染花蕊；最后
用三绿从中间向外分染花蕊。

知识拓展

白色花瓣的染色

分染根部

正 **误**

在没有底色的画纸上染色白色，需要加深根部来表
现花瓣的白色，并不是纯色渲染。

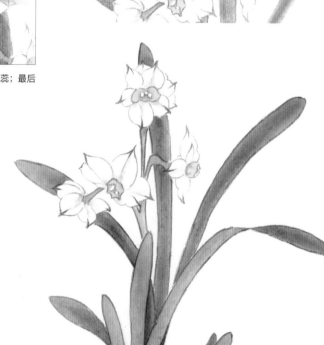

完成绘制

二十里中香不断
蜡梅

"二十里中香不断，青羊宫到浣花溪。"作为"四君子"之一的梅花，可算是画家笔下的常客了。自古画梅都以红梅居多，但是本案例我们要以黄色的梅花为题，来展现蜡梅的别样风情。

所用颜料

因为梅花的生长特性，通常描绘梅花不画叶子，所以本案例需用到的颜料相对较少，有：藤黄、胭脂、花青、鹅黄、赭石和钛白。

白描线稿

梅花主体的描绘，只分为花与枝干的描绘，所以在用墨上要有所区分。根据枝干和梅花的不同质感，这里枝干用重墨，梅花用淡墨。

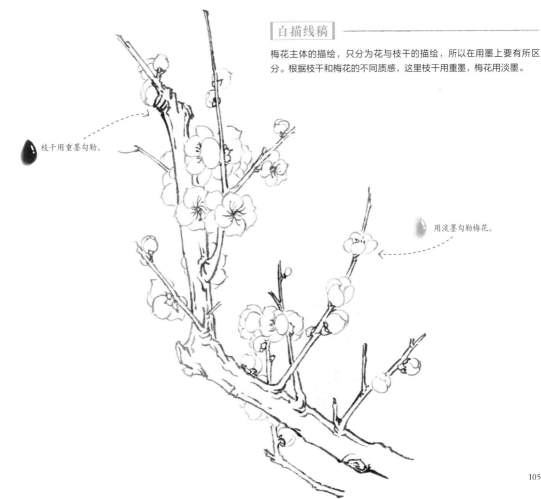

枝干用重墨勾勒。

用淡墨勾勒梅花。

花瓣的染色

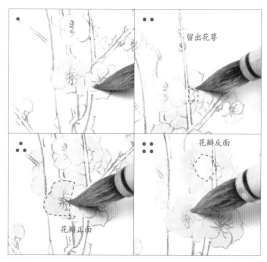

一　用淡淡的藤黄罩染梅花花瓣，罩染时不要染到花瓣外，表现花瓣正面的部分时需多罩染两次。

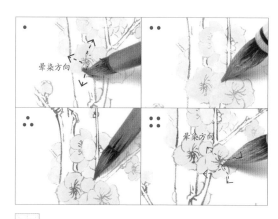

二　用鹅黄分染花瓣，花瓣正面由花蕊向外分染。

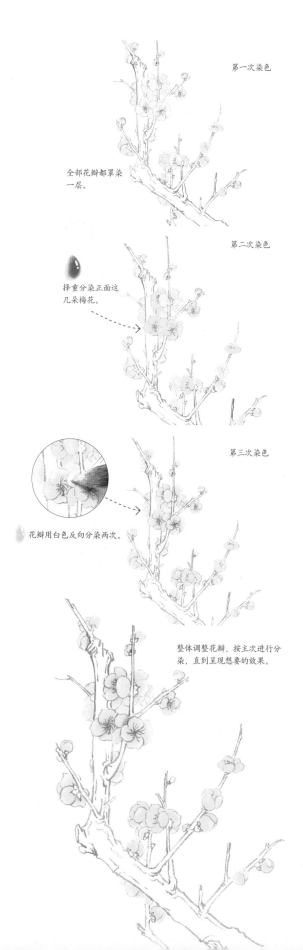

第一次染色

全部花瓣都罩染一层。

第二次染色

择重分染正面这几朵梅花。

花瓣用白色反向分染两次。

第三次染色

整体调整花瓣，按主次进行分染，直到呈现想要的效果。

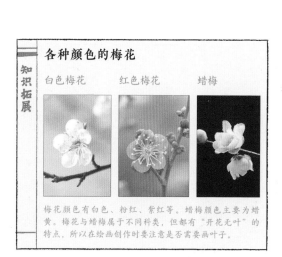

知识拓展

各种颜色的梅花

白色梅花　　　红色梅花　　　蜡梅

梅花颜色有白色、粉红、紫红等。蜡梅颜色主要为蜡黄。梅花与蜡梅属于不同科类，但都有"开花无叶"的特点，所以在绘画创作时要注意是否需要画叶子。

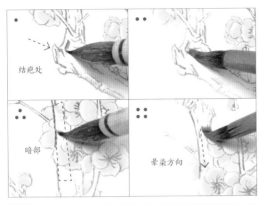

结疤处

暗部

晕染方向

三 先用淡墨在树干的断枝部分和树枝生长的根部分染，再用淡墨整体分染枝干暗部。

凹凸面

四 在白描线稿上画有短线的地方用淡墨分染，可以表现枝干的凹凸面。

晕染的亮部

五 加深枝干结疤处的分染，然后用赭石整体分染枝干。

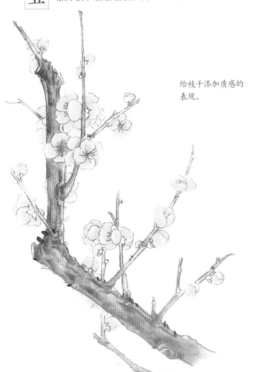

给枝干添加质感的表现。

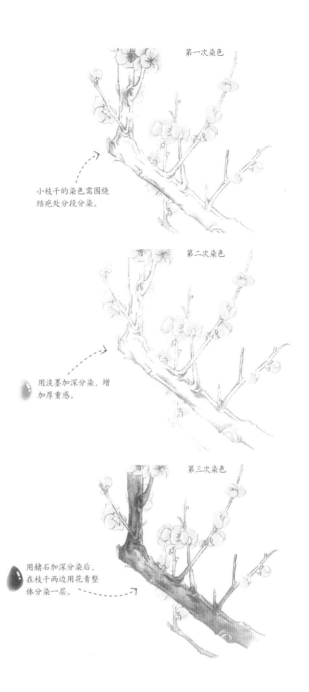

第一次染色

小枝干的染色需围绕结疤处分段分染。

第二次染色

用淡墨加深分染，增加厚重感。

第三次染色

用赭石加深分染后，在枝干两边用花青整体分染一层。

知识拓展

增加枝干的质感

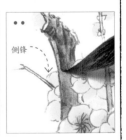

点苔

侧锋

1.用墨和花青调色，直接以点苔的形式点缀枝干。
2.分染枝干颜色较深的部分用侧锋行笔，用较干湿的重墨沿着线条皴擦。

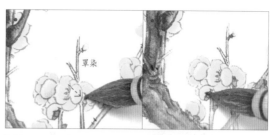

用胭脂加深花萼尖部的颜色。

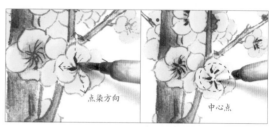

用白色反向提染花瓣。

六 为了对比出花瓣的艳丽，先用鹅黄罩染花萼，然后用赭石分染。

七 用胭脂点染花蕊。花蕊正中心部分用藤黄、钛白调色点之。

蜡梅花蕊的点染

知识拓展

蜡梅花蕊有个深色部分表现，这并不是花蕊的线条，所以在勾勒花蕊的时候不要同红梅花蕊一样。

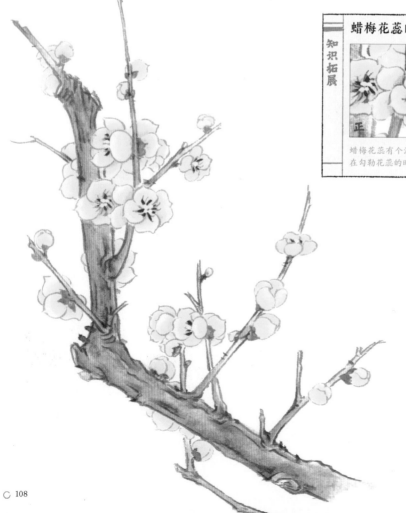

完成绘制

绘一岁清供，叹一声乍暖还寒

林间自逍遥
雪中寒雀

"既是平凡纤巧身，林间院落自逍遥。"本节我们会以雪为对象，学习雪的绘制，同时绘制一只冬天里的寒雀。

麻雀的颜色比较单一，本案例需用到的颜料相对较少，有：花青、藤黄、钛白、赭石和酞青蓝。

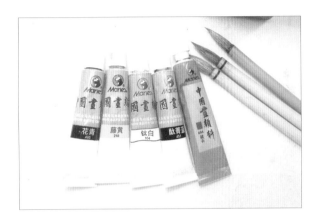

白描线稿

为了突出雪与麻雀的对比，勾勒雪时主要用淡墨，其他用墨要较深。这里以麻雀为主体，所以用重墨勾勒。

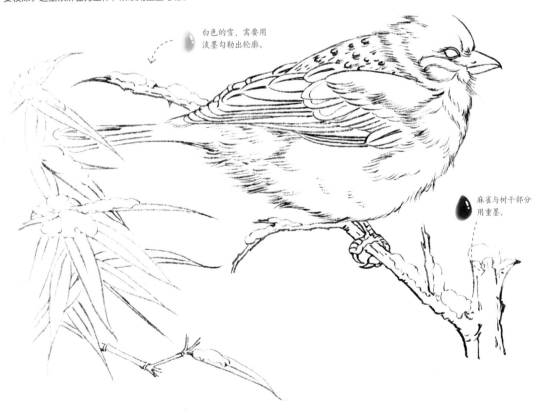

白色的雪，需要用淡墨勾勒出轮廓。

麻雀与树干部分用重墨。

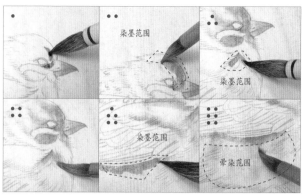

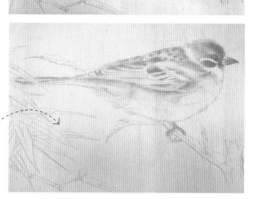

一　用淡墨分染麻雀的各个部分，留出头上白色的部分，腹部由翅膀的衔接处向下分染。

较小的斑点用淡墨点染。

为了更好地表现雪的颜色，染色前用赭石加淡墨染一个底色。

加深

染墨范围

二　淡墨分染，加深翅膀和身上的斑点。

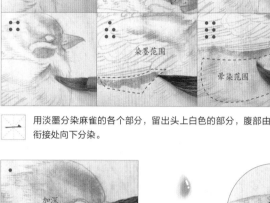

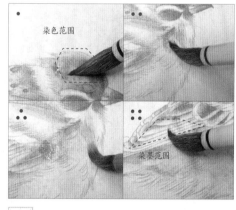

染色范围

染墨范围

三　用淡墨分染过的地方，再次用赭石分染。

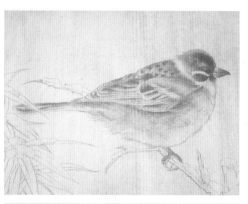

用赭石罩染脚爪。

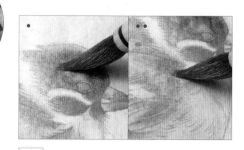

四　加深赭石的分染，择重分染深色的部分。

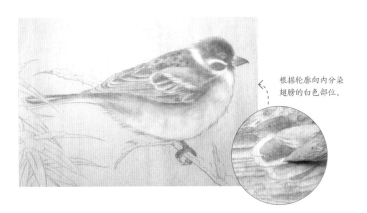

根据轮廓向内分染翅膀的白色部位。

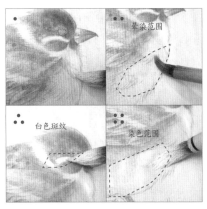

翠染范围

白色斑纹

染色范围

五 用白色分染头部和腹部，根据效果多分染两次。

线条组合

黑斑用重墨勾勒细线。

麻雀丝毛

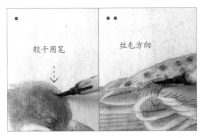

较干用笔

丝毛方向

六 用较干涩的重墨丝毛麻雀的翅膀和身体染有赭石处。

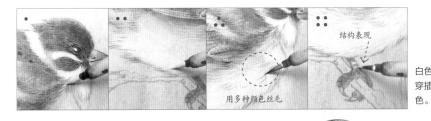

用多种颜色丝毛

结构表现

七

白色部分用白色丝毛。在腹部与翅膀衔接处穿插用淡墨、赭石丝毛，最后勾勒脚上的白色。

用白色点眼睛的高光。

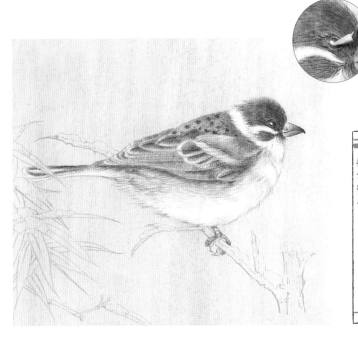

寒雀的表现

知识拓展

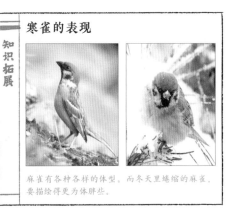

麻雀有各种各样的体型。而冬天里蜷缩的麻雀，要描绘得更为体胖些。

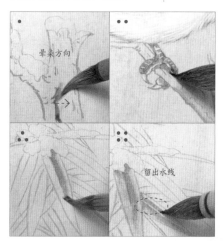

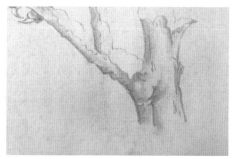

用淡墨加深竹叶。

八 用淡墨对树枝和竹叶进行分染，要留出雪的地方。

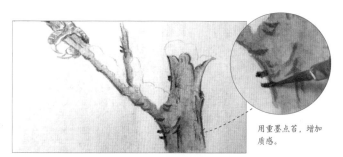

用重墨点苔，增加质感。

用重墨复勾竹叶轮廓。

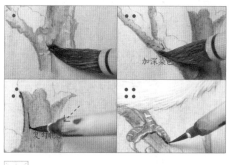

九 用淡墨分染后，继续用赭石分染树干。

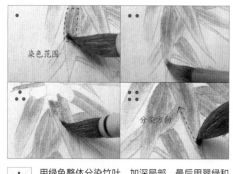

十 用绿色整体分染竹叶，加深局部，最后用翠绿和赭石反向分染。

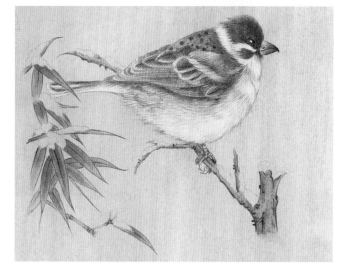

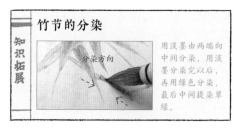

知识拓展

竹节的分染

用淡墨由两端向中间分染，用淡墨分染完以后，再用绿色分染，最后中间提染翠绿。

雪的染色

交接部分

掌染方向

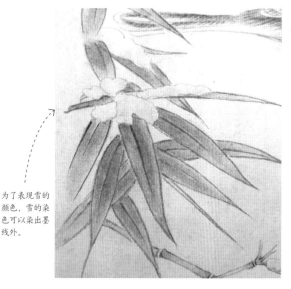

为了表现雪的颜色，雪的染色可以染出墨线外。

十一 为雪染色时，先用酞青蓝分染雪与树干、竹叶相接触的地方。

 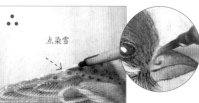

加深局部

点染雪

整理画面，用藤黄分染麻雀的嘴部。

 十二 用酞青蓝加深局部，然后用白色分染雪，分染雪的白色用色可以稍微深一些。最后在麻雀身体上点缀一些白色，让画面更统一。

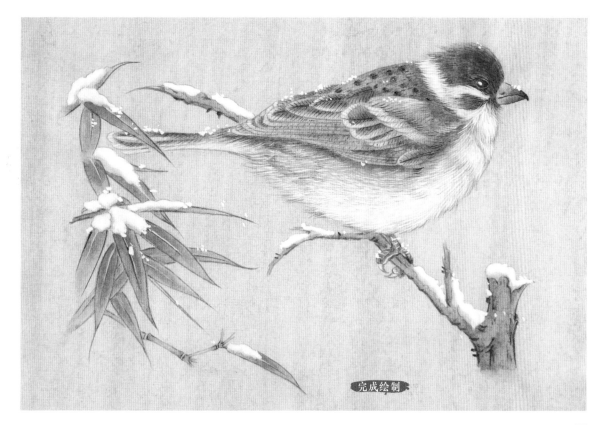

完成绘制

工笔昆虫如何带有写意感

工笔画作为一个独立的画种，也不完全就是笔笔要渲染，处处要勾勒。工笔画根据画面需要常会同写意、没骨画法相结合。这次的绘事答疑，我们就以昆虫为例，来聊聊如何在工笔画里结合写意手法，让画面增加写意感。

请问齐白石大师，您这么喜欢描绘草虫，可以告诉我太小的昆虫该如何去用笔表现吗？

另：昆虫为主体的作品，自然将昆虫画得大一些，细节也更多更细。

齐白石

太小了？你作画是根据原物的大小绘画的吗？那如果你描绘一头大象该如何是好？作画是要根据画面需要去构图的。

描绘昆虫时你还得事先考虑好，是否将昆虫作为主体物。好比下面两幅作品，作为主体物的昆虫你可以勾勒细致一些；对于把昆虫作为衬景的，你可以根据需要以写意笔法去表现昆虫。

昆虫为衬景

昆虫为主体物

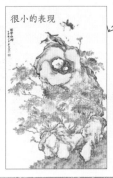

很小的表现

请问齐白石大师，刚才您说了如果是以昆虫为衬景，那么怎么样用写意的笔法来表现昆虫呢？

另：工笔昆虫搭配写意花草不但能表现出写意感，更能对比出工笔的细腻精美。

齐白石

用写意的笔法来表现昆虫，首先要根据昆虫的种类选择写意表现点。例如，蝴蝶、蜻蜓这类昆虫的翅膀有特点，用工笔表现为佳。用写意的笔法来表现就要从四肢和触须入手。当然蝴蝶的斑点也可以用写意笔法直接点缀，不用一步步分染而成；而对于蝈蝈、蟋蟀这类，它们的四肢和触须就更能用写意笔法表现出来了。下面我们先看看工笔与写意用笔的对比。

工笔勾勒　　　写意笔法　　　工笔勾勒　　　写意笔法

精细勾勒

一笔完成

双勾分染

一笔完成

下面是写意笔法具体用笔的表现。

触须的表现　　　触须的表现　　　斑点的表现　　　四肢的表现

中锋实起实收，一笔完成。

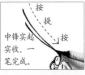

由虚到实，一笔完成。

用浓墨圆笔直接点缀

写意笔法

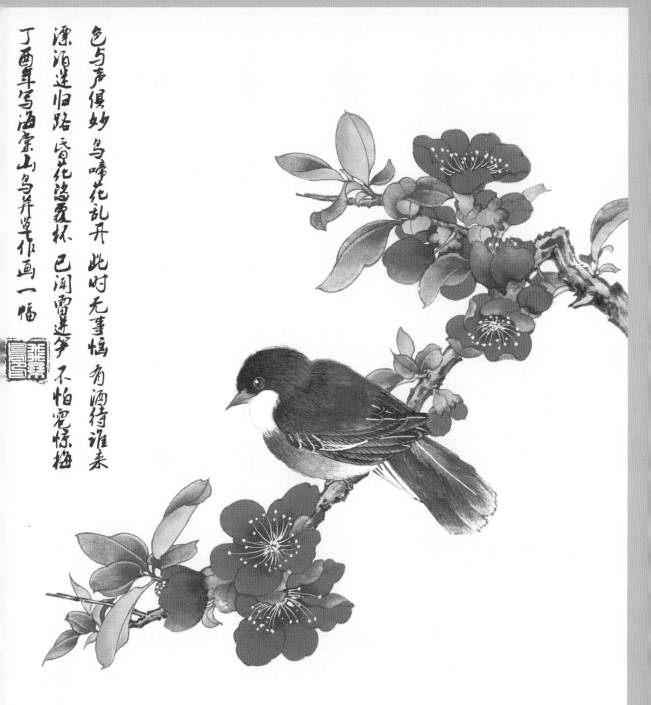

色与声俱妙 鸟啼花乱开 此时无事恼 有酒待谁来

漂泊还归路 春花恐覆杯 已闻雷迸笋 不怕雪惊梅

丁酉年写海棠山鸟并录作画一幅

百花谱

大自然中的花草树木种类繁多、争奇斗艳，我们无法将它们一一绘制并展示出来。所以列举几种不同类型的花草，以作展示。工笔画绘制花草需要抓住它们的特点，先以多样扭曲的线条勾勒白描线稿，然后从花朵中心往外染色。

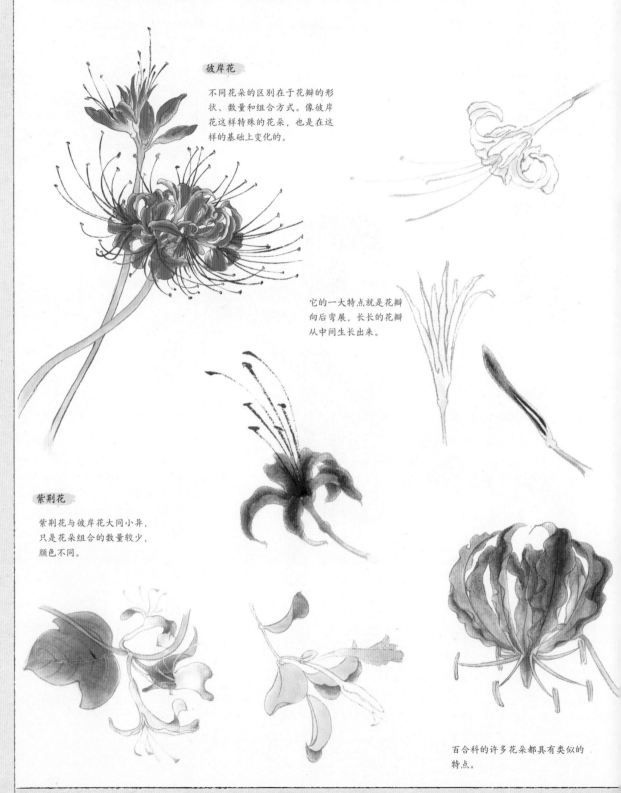

彼岸花

不同花朵的区别在于花瓣的形状、数量和组合方式。像彼岸花这样特殊的花朵，也是在这样的基础上变化的。

它的一大特点就是花瓣向后弯展，长长的花瓣从中间生长出来。

紫荆花

紫荆花与彼岸花大同小异，只是花朵组合的数量较少，颜色不同。

百合科的许多花朵都具有类似的特点。

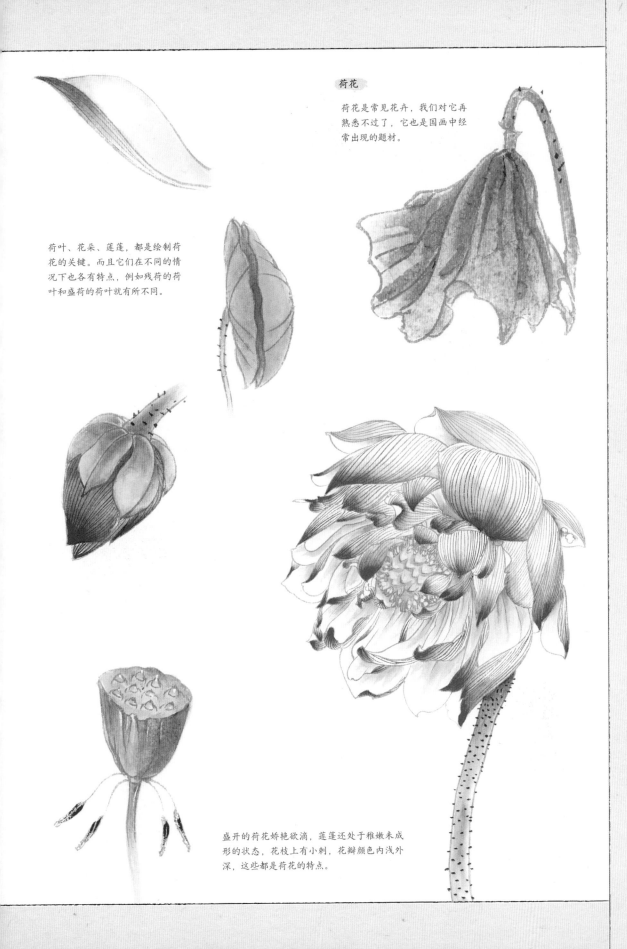

荷花

荷花是常见花卉，我们对它再熟悉不过了，它也是国画中经常出现的题材。

荷叶、花朵、莲蓬，都是绘制荷花的关键。而且它们在不同的情况下也各有特点，例如残荷的荷叶和盛荷的荷叶就有所不同。

盛开的荷花娇艳欲滴，莲蓬还处于稚嫩未成形的状态，花枝上有小刺，花瓣颜色内浅外深，这些都是荷花的特点。

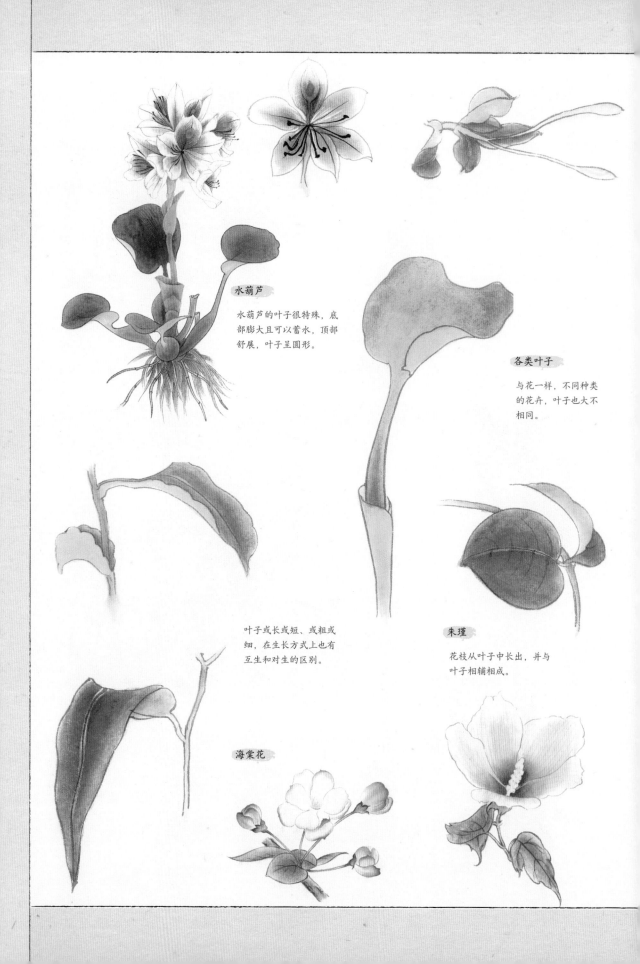

水葫芦

水葫芦的叶子很特殊，底部膨大且可以蓄水，顶部舒展，叶子呈圆形。

各类叶子

与花一样，不同种类的花卉，叶子也大不相同。

叶子或长或短、或粗或细，在生长方式上也有互生和对生的区别。

朱瑾

花枝从叶子中长出，并与叶子相辅相成。

海棠花

牵牛花

从牵牛花的花苞就能明显
看出，花朵在未盛开的情
况下，花瓣并非是舒展的。

玉兰

即使是玉兰盛开时，我们也要
绘制出花瓣的扭曲感，这样花
瓣才会显得纤薄有质感。

夹竹桃

任何花朵的花瓣组合
方式都类似于碗状。

鸢尾花

凌霄花

找到花草的特点，运用学到的知识，
足以绘制出各式的花朵。

工笔花鸟画中的主体物除了花草最为常见，其次就是翎羽类了，它们往往都是绘制的重点。绘制翎羽类着重为羽毛染色，并区分出各部位，最后统一采用丝毛的技法来表现羽毛质感。总结并分析，就会发现其实翎羽的绘制也有规律可循。

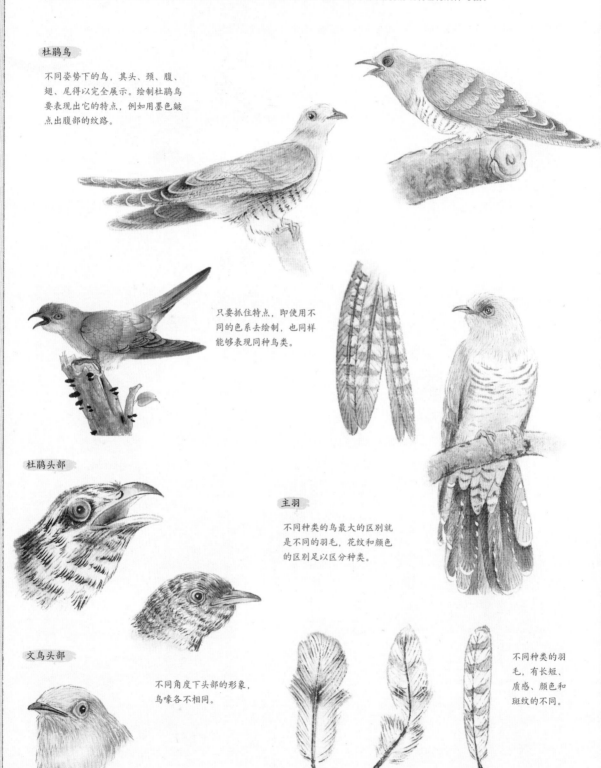

杜鹃鸟

不同姿势下的鸟，其头、颈、腹、翅、尾得以完全展示。绘制杜鹃鸟要表现出它的特点，例如用墨色皴点出腹部的纹路。

只要抓住特点，即使用不同的色系去绘制，也同样能够表现同种鸟类。

杜鹃头部

文鸟头部

不同角度下头部的形象，鸟喙各不相同。

主羽

不同种类的鸟最大的区别就是不同的羽毛，花纹和颜色的区别足以区分种类。

不同种类的羽毛，有长短、质感、颜色和斑纹的不同。

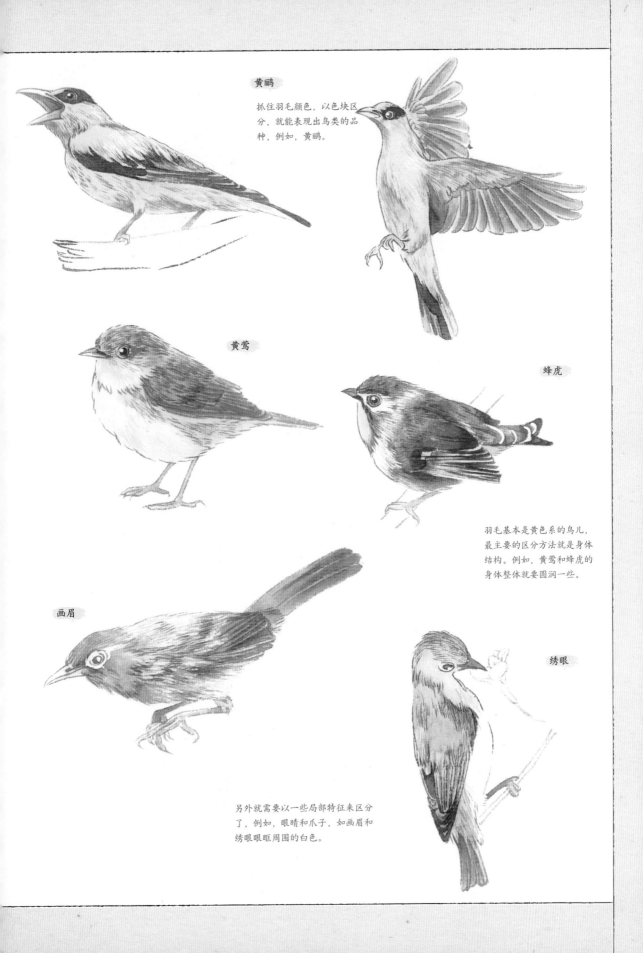

黄鹂

抓住羽毛颜色，以色块区分，就能表现出鸟类的品种，例如，黄鹂。

黄莺

蜂虎

羽毛基本是黄色系的鸟儿，最主要的区分方法就是身体结构。例如，黄莺和蜂虎的身体整体就要圆润一些。

画眉

绣眼

另外就需要以一些局部特征来区分了，例如，眼睛和爪子，如画眉和绣眼眼眶周围的白色。

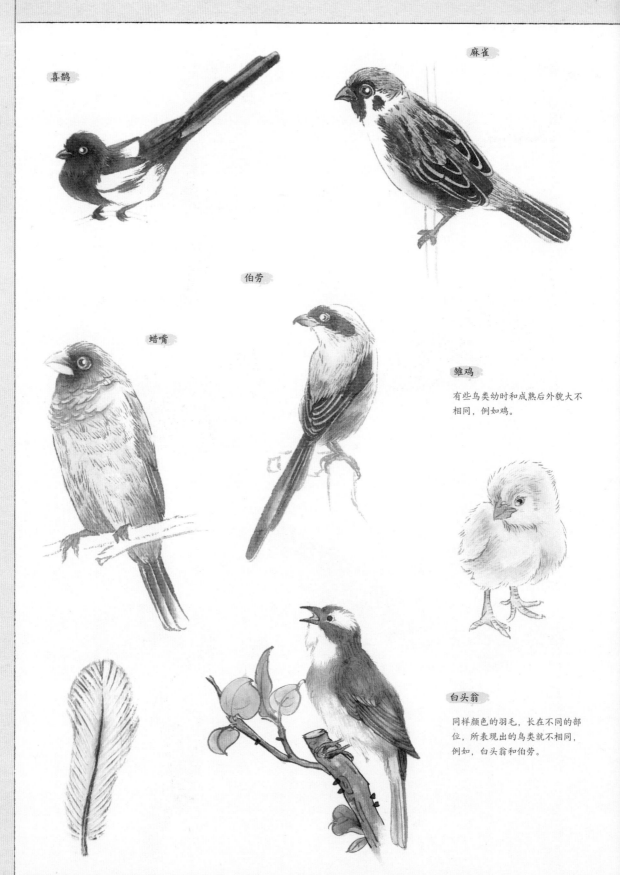

喜鹊

麻雀

伯劳

蜡嘴

雏鸡

有些鸟类幼时和成熟后外貌大不相同，例如鸡。

白头翁

同样颜色的羽毛，长在不同的部位，所表现出的鸟类就不相同，例如，白头翁和伯劳。

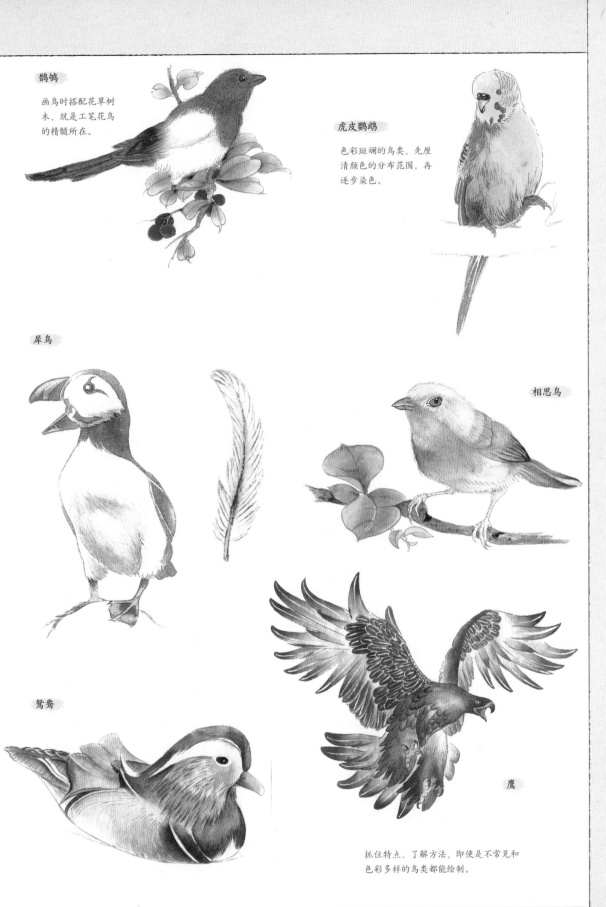

鹊鸲

画鸟时搭配花草树木，就是工笔花鸟的精髓所在。

虎皮鹦鹉

色彩斑斓的鸟类，先厘清颜色的分布范围，再逐步染色。

犀鸟

相思鸟

鸳鸯

鹰

抓住特点、了解方法，即使是不常见和色彩多样的鸟类都能绘制。

鱼虫谱

鱼虫类能在画面中起到画龙点睛的作用，能让画面变得鲜活起来。绘制时先以墨色分染它们的背脊以及身体转折处，表现出身体结构，然后再以固有色进行染色绘制。

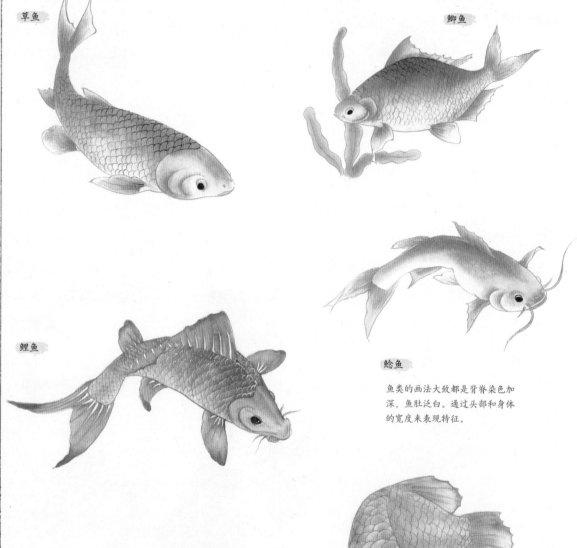

草鱼

鲫鱼

鲤鱼

鲶鱼

鱼类的画法大致都是背脊染色加深，鱼肚泛白。通过头部和身体的宽度来表现特征。

金鱼

拥有膨大的鱼尾，流水曲线的勾勒。敷以鲜艳的色彩，就是金鱼的特点。

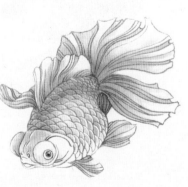

金龙鱼

换一种颜色画鱼，立马能变得更有档次，比如金龙鱼，全身金黄。

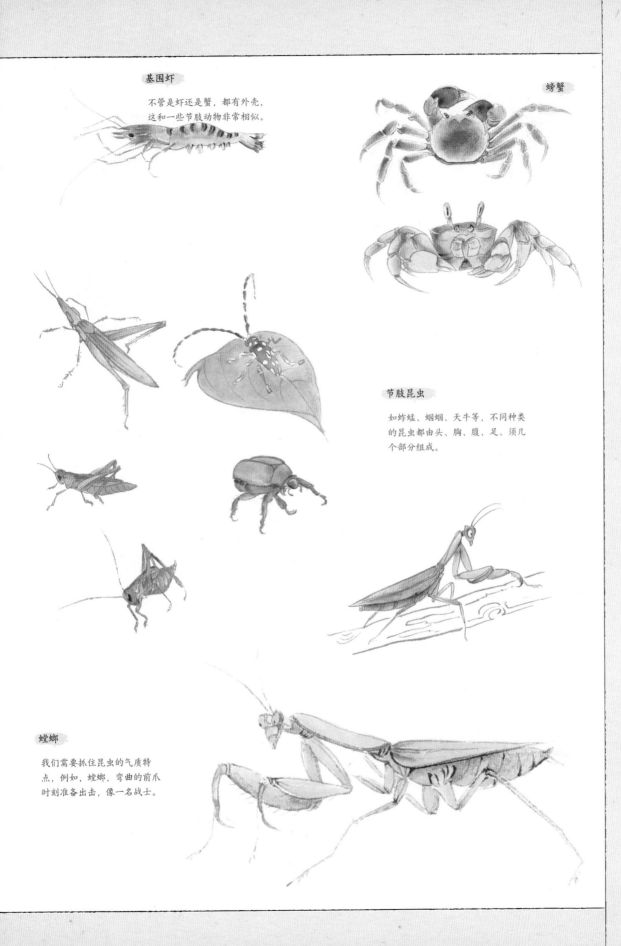

基围虾

不管是虾还是蟹，都有外壳，
这和一些节肢动物非常相似。

螃蟹

节肢昆虫

如蚱蜢、蝈蝈、天牛等，不同种类
的昆虫都由头、胸、腹、足、须几
个部分组成。

螳螂

我们需要抓住昆虫的气质特
点，例如，螳螂，弯曲的前爪
时刻准备出击，像一名战士。

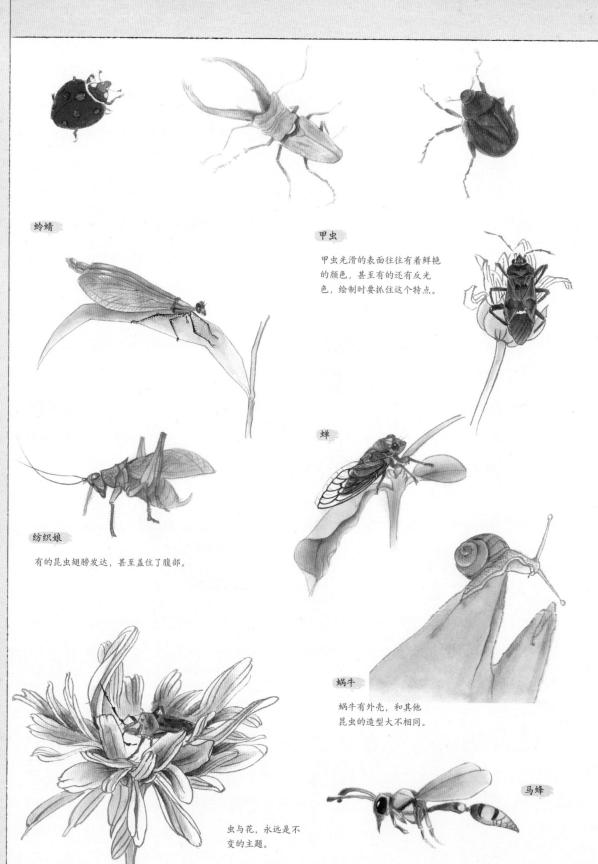

蛉蜻

甲虫

甲虫光滑的表面往往有着鲜艳的颜色，甚至有的还有反光色，绘制时要抓住这个特点。

蝉

纺织娘

有的昆虫翅膀发达，甚至盖住了腹部。

蜗牛

蜗牛有外壳，和其他昆虫的造型大不相同。

马蜂

虫与花，永远是不变的主题。

豆娘

有翅昆虫很丰富，在画面中加入翻飞的昆虫，效果更佳。

蜻蜓

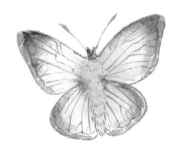

蝴蝶

蝴蝶的通用画法基本都是在白描线稿的基础上绘制，以淡固有色均匀整体罩染，然后根据花纹皴点斑斓的色彩，以重墨加深，勾勒蝴蝶翅膀的骨架以及纹理等。

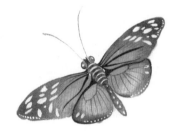

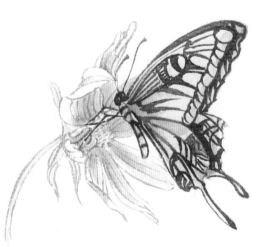

不同的蝴蝶翅膀的形状略有不同，最大的区别在于翅膀上的花纹和颜色，或深或浅、或简或繁，这些特点就是它们最好的身份标志。

自古以来，它们就反复出现在人们所绘制的画面中，如《晴春蝶戏图》和《菊丛飞蝶图》等。

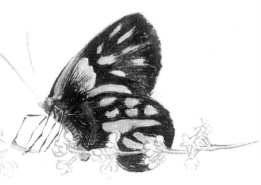

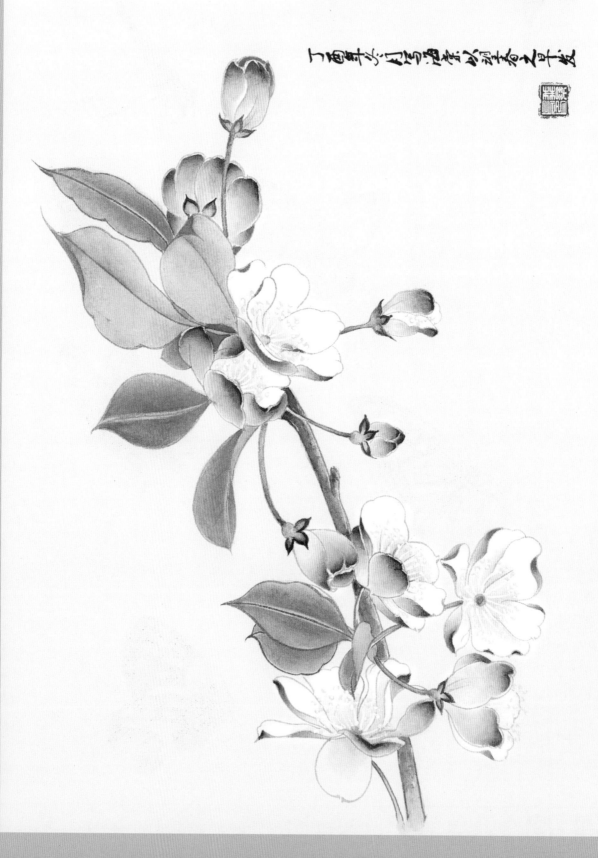